《베르너의 색상 명명법*Werner's Nomenclature of Colours*》은 세계 최초의 색 명명집으로, 자연 세계에서 볼 수 있는 다양한 색채를 분류하고 설명하는 독보적인 안내서다. 찰스 다윈이 비글호를 타고 자연을 탐사할 때 이 책을 활용하여 색을 묘사한 것으로 잘 알려져 있다.

이 책의 가장 큰 의미는 세상에 나타나는 색상을 체계적으로 정의하고 이름을 지정하려는 최초이자 가장 포괄적인 시도였다는 데 있다. 또한 많은 박물학자들이 관찰 내용을 명확하고 정확하게 전달하는 데 이 책을 사용했다는 점에서 단순한 색상 분류서의 한계를 넘어선다. 자연의 색상을 담아놓은 팔레트처럼 펼쳐지는 110개의 색 견본들과 상세한 설명들은 색상·예술 및 과학의 역사에 대한 흥미로운 이야기를 전해주고 깊은 통찰력을 제공하며 디지털 시대에 놓치기 쉬운, 물리적 세계의 색상이 가진 뉘앙스와 아름다움을 우리에게 상기시켜준다.

베르너의 색상 명명법

WERNER'S

NOMENCLATURE OF COLOURS,

WITH ADDITIONS,

ARRANGED SO AS TO RENDER IT HIGHLY USEFUL

TO THE

ARTS AND SCIENCES,

PARTICULARLY

Zoology, Botany, Chemistry, Mineralogy, and Morbid Anatomy.

ANNEXED TO WHICH ARE

EXAMPLES SELECTED FROM WELL-KNOWN OBJECTS

IN THE

ANIMAL, VEGETABLE, AND MINERAL KINGDOMS.

———

BY

PATRICK SYME,

FLOWER-PAINTER, EDINBURGH;

PAINTER TO THE WERNERIAN AND CALEDONIAN
HORTICULTURAL SOCIETIES.

SECOND EDITION.

———

EDINBURGH:

PRINTED FOR WILLIAM BLACKWOOD, EDINBURGH;
AND T. CADELL, STRAND, LONDON.

1821.

일러두기

* 원래의 색 견본과 최대한 가깝게 일치시키기 위해 한국어판에서는 이 책의 해외 판권을 소유한 Natural History Museum(런던 자연사박물관)으로부터 데이터를 받아 사용했습니다. 그럼에도 당시의 색을 복원하는 데 한계가 있었습니다. 이 부분에 대해서는 번역본에 수록된 '런던 자연사박물관 편집자의 말'에서도 자세히 밝히고 있습니다.

* 독서의 편의를 위해 한국어 번역판에서는 1821년판에 적힌 쪽수를 생략하고, 뒤쪽에 실린 원문에서는 그대로 살렸습니다.

* 편집자 주로 명시된 부분을 제외한 나머지는 모두 옮긴이 주입니다.

* 약 200년 전에 출간된 이 책의 가치와 내용을 명확하게 전달하고자 가능한 많은 자료를 참조했으며, 다른 한국어판을 번역 출간한 에디시옹 장물랭과 편집적으로 교류했습니다.

차례

《베르너의 색상 명명법 *Werner's Nomenclature of Colours*》은 1814년에 처음 나왔고 1821년에 개정판이 나왔습니다. 이 두 책을 합쳐서 출간된 것이 바로 이 책이며, 원래의 색 견본과 최대한 가깝게 일치시키려고 했습니다. 그럼에도 세월이 흐르면서 색상의 차이가 생겼고 또 현재 인쇄 기술의 한계로 이 책에 담긴 색들은 원래의 색상과 근접한 결과물이 될 수밖에 없었습니다.

아브라함 고틀로프 베르너 Abraham Gottlob Werner(1749-1817)는 독일 작센주 프라이부르크 광산전문학교의 교수로서 저명한 광물학자이자 지질학자였습니다. 베르너는 광물을 기술하는 방법을 다룬 첫 번째 교재로 《광물의 외적 특징에 대하여 *On the External Characteristics of Fossils*》(1774)를 썼습니다. 베르너가 살았던 시절에는 '화석 fossil'을 뜻하는 독일어 단어에 광물의 개념도 포함되어 있었습니다. 그 책에서 베르너는 광물을 색채와 광택과 같은 주요 특징으로 식별할 수 있도록 분류 체계를 마련했습니다.

한편 영국 에든버러에서 꽃그림을 그리는 화가이자 미술교사로 활동하던 패트릭 사임Patrick Syme(1774-1845)은 로버트 제임슨 Robert Jameson(1774-1854)을 통해 베르너가 이루어 놓은 성과를 처음으로 접했습니다. 로버트 제임슨은 에든버러대학교의 자연사 교수가 되기 전 1년 동안 베르너의 가르침을 받았습니다. 제임슨은 이때 배운 베르너의 묘사를 실제 광물과 연결지었습니다. 그러고 나서 패트릭 사임은《베르너의 색상 명명법》에서 이것들을 색의 이름, 색에 대한 묘사, 실제 색표色表의 출발점으로 사용했고 동물과 식물을 참조한 자료 또한 도입했습니다.

《베르너의 색상 명명법》은 자연에서 발견된 사례들과 색채를 짝지우면서 예술가와 자연 연구자 들에게 널리 활용되었습니다. 이 중 가장 유명한 인물은 찰스 다윈입니다. 다윈은 1831-1836년에 비글호를 타고 탐사 여행에 나설 때 자신의 서재에서 이 책을 챙겼습니다. 다윈은 이 책을 바탕으로 탐사 여행 도중에 자신이 본 것들을 다듬어 묘사했습니다. 이를테면 갑오징어의 색깔 변화에 대해, "히아신스 레드hyacinth red와 체스트넛 브라운chestnut brown 사이의 색조 변화를 보이는 구름무늬가" 몸통 전체에 끊임없이 흘러 다녔다고 적습니다. 또한 남아메리카에서 본 빙하의 색을 "베릴 블루beryl blue"라고 씁니다.

베르너의 색상 명명법

WERNER'S

NOMENCLATURE OF COLOURS.

다채로운 색채 견본이 포함되어 있는 색상 명명법은 어떤 대상을 묘사할 때 참조할 수 있는 일반 표준으로서, 예술계와 과학계에서는 오랫동안 염원해왔다.

매우 유용한 데다가 자연과 예술의 대상들을 묘사하는 데 있어서 색이 필수불가결한 요소임에도 불구하고 색상 명명법이 오랫동안 간과되었다는 것은 이상한 일이다.

어떤 물체를 설명할 때 색을 자세히 일러주는 것은 항상 도움이 되는 일이다. 여기서 색깔은 특징이 되기도 하므로 결코 없어서는 안 된다. 그러므로 여기에 사용되는 용어들이 애매모호하거나 참고로 삼을 만한 색채 기준이 없다면 분명 혼선을 빚을 것이다.

시각 자료가 없는 설명은 일반적으로 제대로 이해하기 어렵다. 설명과 시각 자료가 함께 있더라도 혼선을 피하기 어려운 경우가 많다. 하지만 말로 하는 설명과 시각 자료, 거기에 색 견본까지 곁들여지면 온전히 재현될 것이고, 이는 실물을 직접 보는 일에 못지않을 것이다. 누군가 어떤 물체에 대해 이런저런 색깔을 지녔다고 말로 설명하면, 그 말을 듣는 상대방은 전혀 다른 색깔로 알아듣기도 한다. 색 이름이 곧잘 잘못 사용되어 왔기 때문이다. 어떤 경우에는 서로 다른 색들이 어쩔 수 없이 하나의 이름으로 불리기도 했다. 색 이름으로 인해 지금 벌어지는 소동들을 잠재우고, 일반 과학 특히 동물학·식물학·광물학·화학·병리해부학 같은 분야에서 활용할 수 있는 색채 표준을 마련하는 것이 이 책의 목적이다.

여러 대상들을 그림으로 그리려면 색을 구분하는 매우 정확한 눈이 필요하다. 따라서 오랫동안 그림을 그려온 사람으로서 여러분이 나를 이런 과업을 수행하는 데 전혀 자격이 없는 사람으로 생각하지 않기를 바란다. 나는 이 모든

것을 나 자신이 생각해낸 것이라고 주장하지 않는다. 왜냐하면 이 기틀을 맨 처음으로 갖춘 영광은 베르너가 누려야 함을 알기 때문이다.

위대한 광물학자 베르너는 광물을 기술하려면 색채가 매우 중요하다는 사실을 깨닫고 자신만의 색 명명법을 확립할 필요를 느꼈다. 그리고 베르너의 눈이 얼마나 정확한지 알고 나니 놀라울 따름이다.

나는 이 책을 쓰기 위해 베르너의 색채 목록을 살펴보면서 로버트 제임슨 교수의 지대한 도움을 받았다. 제임슨 교수는 베르너가 언급한 광물 견본을 색상 명명법의 사례에 맞춰 아주 훌륭하게 정리했다.

제임슨 교수는 이 광물들의 색채를 그대로 옮겼고, 베르너가 언급한 각 색채의 구성 요소들이 굉장히 정확하다는 사실을 알게 되었다. 베르너의 색채 목록은 79단계의 색채로 확장되었다. 하지만 이 목록은 대부분의 광물을 묘사하는 데 답이 될지는 몰라도, 일반 과학에 적용할 때에는 결함이 드러날 것이다. 따라서 색채의 개수를 110개로 확장하여, 자연에서 가장 흔히 나타나는 색채나 색조를 이해할

수 있도록 했다. 이것들은 표준색standard colors이라고 부를
수 있다. 그리고 모든 표준색에 페일pale(연한), 딥deep(진한),
다크dark(어두운), 브라이트bright(밝은), 덜dull(탁한) 같은 용어
를 덧붙일 수 있는데, 크림슨crimson을 예로 들어 보자. 회색
이나 검정, 갈색과 같은 색의 기가 살짝 도는 크림슨에도 이
방식을 적용할 수 있다.

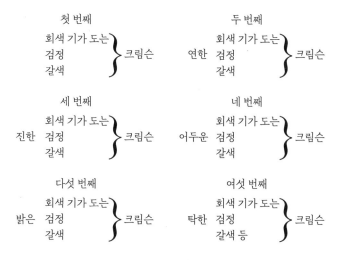

모든 표준색에 위와 같은 방식을 적용하거나 '크림슨을
띤 회색'과 같이 반대로 적용하면, 색채는 3만 개보다 더 늘

어날 수도 있다. 그럼에도 조합된 색들은 표준색에서 거의 벗어나지 않을 것이다.

이 책의 색채 목록에는 동물계, 식물계, 광물계에서 가져오거나 참고한 사례들이 곁들여져 있다. 나는 할 수 있는 만큼 설명을 채워서 가능한 한 색채 전체를 나타내려 애썼다. 베르너는 자신의 색채 목록에서 보라와 오렌지색을 삭제하고 이 색들을 파랑과 노랑 항목 아래에 넣었다. 베르너의 견해를 존중하지만, 이 색들은 분명 초록·회색·갈색 또는 다른 색들처럼 별도의 이름을 가질 자격이 충분하다. 그래서 이 책에서는 오렌지색과 보라에 별도의 이름을 부여하고 따로 자리를 마련했다.

베르너의 색상 중 두세 가지 색은 자리를 바꾸고, 또 몇 가지는 이름을 바꿀 필요가 있었다. 하지만 혼란을 피하기 위해 모든 베르너의 색 옆에 알파벳 W.라고 표시해 두었다. 베르너의 목록에서 자리나 이름이 바뀐 색들 역시 해당 이름 옆에 베르너의 색이름을 추가해서 설명했다. 이 이름들은 바뀐 색들의 구성 성분에 더 적합하다고 알려졌기 때문이다.

색채에 관심을 가져본 적이 있는 사람들은 자연에 나타난 모든 물체들의 색이름을 밝히는 게 지극히 어려운 일임을 분명 알 것이다. 색채는 매우 다채롭고, 또 색조는 조금씩 다르므로 수천 가지로 확장된다. 이렇게 많은 개수의 색채 모두에 이런 작업을 하려면 엄청난 비용이 들어가야 한다. 그러나 베르너가 마련한 기틀을 바탕으로 주어진 색채들을 연구하면 색채에 관한 전반적 지식이 향상될 것이다. 그리고 색을 보는 눈은 연습을 거쳐 정확해질 것이고, 색채의 구성 요소를 검증함으로써 이 책에 주어진 색채들 사이에 색조의 차이가 있더라도 그 색이 그 색채의 구성 요소 중 몇몇 성질을 띠거나 그 색채의 한 종류라는 걸 알게 될 것이다. 색깔 사이의 중간 색조나 농담을 판별하고, 구성 요소를 찾아내는 것이 아주 중요하다. 이렇게 하면 어떤 물체의 색이라도 올바르게 기록할 수 있다.

베르너는 색깔끼리 색조나 농담의 차이를 기술하기 위해 다음과 같이 기틀을 갖추었다.

"하나의 색이 또 다른 색에 살짝 근접해 있을 때는 그 색

의 기미incline가 있다고 말한다. 그것이 두 색의 가운데에 있을 때는 중간 색조intermediate라고 말한다. 반대로 그 색깔 중 하나에 아주 가까이 근접한 것이 확실할 때는 그 색으로 분류된다고 말한다."

이 책에는 금속의 색이 빠졌다. 그것들은 이내 변색되어 버리고, 모든 사람이 금·은·황동·구리의 색을 잘 알고 있으므로 반드시 넣어야 할 필요가 없기 때문이다. 또한 어른거리고 달라지기 쉬운 색채는 빠졌는데, 그것을 나타내기 불가능하기 때문이다. 이 색들은 색채들이 조합된 것으로 잘 알려져 있는데 비둘기의 목, 공작의 꼬리, 오팔, 진주 따위에서 알 수 있듯이 위치에 따라 색들이 달리 보인다. 결국 색채를 확실히 알려면 그 구성 요소를 가려내는 능력이 매우 중요하다.

베르너는 자신의 색상 목록에서 이 색들의 조합 방법을 설명하고 있는데, 이는 매우 정확하다. 이후에 나는 이 책에 추가된 색채들을 기술할 때 베르너의 조합 방법을 따랐다. 색채, 농담이나 계열을 구별하는 방법에 대해 베르너는 다음과 같이 설명한다.

"어떤 종류의 색이 있는데, 우리는 그 색의 속성을 밝히고 그것이 어떤 계열에 속하는지를 알아내고 싶다고 가정해 보자. 우리는 먼저 원색principal colors과 견주어 그것이 어디에 속하는지를 찾아낸다. 여기서는 초록이라고 가정해 보자. 다음 단계에서는 그 계열 안에서 어떤 초록을 참조할 수 있는지를 찾아낸다. 만일 그것을 에메랄드 그린과 비교했을 때 육안으로 다른 색과 혼합된 듯 보인다면, 우리는 비교해서 이 색깔이 무엇인지를 열심히 찾아야 한다. 곧 그것이 그레이시 화이트greyish white라고 판별되면 즉시 애플 그린apple green과 비교한다. 만일 그레이시 화이트가 아니라 레몬 옐로lemon yellow가 섞여 있다면 그래스 그린grass green이라고 생각해야 한다. 하지만 그 색에 그레이시 화이트나 레몬 옐로가 들어 있지 않고, 검은색 요소가 제법 있다면 블래키시 그린blackish green이 된다."(원문에 앞에만 따옴표가 있고 뒤에는 없다. 내용상으로 여기까지가 인용문이라고 생각된다 – 옮긴이)

따라서 육안으로 색채를 구분하는 데 통달한 사람은 누구나 동물계, 식물계, 광물계에서 나타나는 갖가지 종류들을 알아내고 분석할 수 있다. 이런 종류의 작업을 맡을 때에

는 정확도가 절대적으로 필요하고, 시간이나 수고를 아끼지 말고 가능한 한 완벽하게 진행해야 한다. 또한 오랜 실습과 많은 실험에도 색채가 바뀌거나 바라지 않는 것이 무엇보다 중요하다. 나는 모든 물질계의 색채에 영향을 미치는 햇빛에 오랜 시간 노출되지 않는 한, 나의 방식으로 조합하고 칠한 색들이 변색되지 않을 것이라 장담한다. 나는 이 책에서 베르너의 색채 목록을 위주로 하고 나만의 색채 목록을 추가했다. 이런 틀을 갖추어서 과학자들에게 제시했기 때문에 색 이름에 대한 현재의 애매모호한 사용이 사라질 것이다. 이런 색상집을 취득하면 예술과 과학 연구에 가장 유용한 자산이 될 것이라 장담한다.

이 책의 이전 판본이 출간된 후에 로버트 제임슨 교수는 자신의 책《광물의 외적 특성에 관한 논문 Treatise on the External Characters of Minerals》에서 다음과 같이 언급했다.

"광물계에서 나타나는 갖가지 색들을 상세히 기록하기 위해 많

은 시도가 이루어졌다. 광물 견본을 보유하지 않거나 색채에 익숙하지 않은 사람들에게 광물학자들이 언급하는 갖가지 암석의 색들을 알리기 위해서였다. 비데만Wiedemann, 에스트너Estner, 루트비히Ludwig 외 여러 명이 이런 종류의 색상표를 내놓았다. 하지만 이 목록들은 정확성뿐만 아니라 내구성에서 모두 결함이 있었다. 나는 고인이 된 친구(H. Meuder of Freyberg)를 통해 운 좋게 베르너가 육안으로 만든 《광물의 색채 목록Color-Suite of Minerals》을 갖게 되었고, 이런 견본이 모든 분야에서 활용되었으면 했다. 나는 이런 소망을 원예학회 전속 화가인 패트릭 사임 씨에게 말했다. 그는 기꺼이 그 견본의 색 계열을 구분하는 일을 맡겠노라고 했다. 그는 여기에서 자신이 가진 기술과 정확성을 발휘했다. 동시에 여러 색을 그 목록에 추가해서 합당한 이름으로 구분했고, 또 그것들을 베르너 목록의 기준에 따라 정리했다. 전체 내용은 일련의 표로 출판되었으며, 이 출판물은 모든 광물학자의 수중에 있어야 하고 만물을 묘사해야 하는 박물학자(자연사학자)들이 소유해야 한다.”

“광물의 종을 기술할 때 옛 광물학자와 몇몇 현대 광물학자 들은 오로지 한 가지 색 계열을 사용한다. 이 문제를 처음으로 언급한 사람이 베르너다. 그는 단일한 색 종류로는 속성이 결정될 수

없으며, 그 광물의 같은 계통이나 갈래 전부를 사용했을 때 속성이 될 수 있고, 우리가 이런 속성을 유용하게 이용할 수 있다고 했다. 다시 말해 녹렴석epidote이 초록을 띠고, 베릴beryl이 초록이라거나, 토파즈topaz가 노란색을 띤다고 적는 것만으로는 충분하지 않다. 우리는 이 광물들이 지닌 모든 계열의 색을 기술해야 한다. 그래야 광물 각각의 종이 특정한 색의 목록이나 무리로 표현될 수 있다."

"식물의 종을 구분할 때 색이 사용되는데, 특히 꽃이 피지 않는 식물들Cryptogamia에서 자주 사용된다. 그럼에도 아직은 색채를 더 상위의 분류 체계로 도입할지에 대해 망설이고 있다. 특히 식물은 정원에서 키울 때 색이 아주 쉽게 변하는데, 이렇게 변하는 특성에 주의를 기울이면 안 된다는 주장이 있다. 정원에서 키우는 식물들의 색이 자주 변한다는 사실은 부인할 수 없다. 하지만 이렇게 재배되는 식물들은 더 이상 바뀌지 않는 자연종natural이 아니라서 전문적인 식물학자들이 관심을 가지는 대상이 아니다. 자연적인 상황에서도 식물들은 병충해로 색이 완전히 바뀌기도 한다. 그러나 식물학자는 이렇게 병충해를 겪은 별개의 식물을 결코 종의 대표 사례로 받아들이지 않는다. 사실 그 자연지역 안에 있는 모든 종의 식물은 나름의 확고한 색이나 색채 목록을 지니고

있을 가능성이 높다. 따라서 색은 가장 흥미로운 속성으로 사용될 수 있고, 특히 자연종으로 일컬어지는 식물의 체계에서 활용될 수 있다."

"이 속성은 또한 식물들이 기존의 재배 방식이나 자연적인 토양과 환경에서 멀어졌을 때 색의 변화를 제대로 파악할 때에도 유용하게 쓰일 수 있다. 적도에서 극지방까지 채소 계열의 전반적인 색 변화를 보여주기 위해 흥미로운 색채 지도를 그릴 수도 있다. 두 반구에서 그리고 신세계와 구세계에서 보이는 채소들의 색깔 차이를 나타낼 수도 있다."

"동물 세계에는 색채 개수가 엄청나게 많다. 색채는 이따금 종들의 겉모습에서 가장 두드러진 특징이 되기도 한다. 또한 명도value의 차이라는 속성 역시 계통 분류systematics의 방법 중 하나라고 생각된다. 가축을 사육하는 농업 전문가들은 종종 가축들의 색이 놀라울 정도로 변하는 모습을 목격하고, 이렇게 다양한 종류의 색을 단독 또는 다른 특징들과 결합해서 다른 종으로 분류하기도 한다. 식물학처럼 동물의 세계에서도 분류 체계를 제대로 갖춘 색상집이 나오기를 간절히 바라고 있다."

"해부학자는 무엇인가를 설명할 때 일정하고 고정된 색상 표준을 사용하면 매우 유용하다는 사실을 알게 될 것이다. 특히 병리해부학에서는 이런 목록의 도움을 받으면 즉각적으로 파악하고 인지할 수 있다. 다시 말해 가장 약한 염증부터 뚜렷한 괴저까지 상처 부위의 색을 구분하면 다양한 변화들을 놀라울 정도로 파악할 수 있다. 단독으로 또는 집단으로 발생할 때 병에 걸린 부위에서 관찰할 수 있는 색채들을 열거하고, 이를 그 부위의 형태 · 투명도 · 광택 · 무르기 정도 · 구조와 무게와 연결시켜 설명한다면, 상처 부위를 직접 볼 기회가 없는 사람들에게도 제대로 전달될 것이다. 하지만 이것이 효과가 있으려면, 해부학자와 외과의사들은 색채뿐만 아니라 형태 · 투명도 · 광택 · 무르기 정도 · 딱딱한 정도 그리고 구조에 대해 확실한 하나의 명칭이 필요하다는 점을 인정해야 한다. 그리고 여기서 광물에 관한 설명과 구분 방법에 있어서는 베르너가 고안한 색채 견본보다 나은 것이 없음을 밝힌다."

"마지막으로, 화학자들은 이 색채 목록의 유용성을 매일 경험할 수 있을 것이다. 기상학자와 해양학자 또한 정확한 표준 색상표를 활용해서 여러 나라의 하늘과 유성, 그리고 대양과 호수와 강의 물빛에서 볼 수 있는 온갖 종류의 색채를 이전보다 훨씬 만족스럽게 기술할 수 있을 것이다."

이 책에 실린
색들의 구성 요소

COMPONENT PARTS

OF

THE COLOURS

GIVEN IN

THIS SERIES.

하양 WHITES

No. 1. 스노 화이트Snow White(흰눈색)는 흰색을 대표한다. 다른 색이 전혀 섞이지 않은 가장 순수한 흰색이다. 방금 떨어진 눈을 닮아 있다. W.

2. 레디시 화이트Reddish White(붉은빛 하양)는 스노 화이트에 아주 적은 분량의 크림슨 레드와 애시 그레이를 혼합한 색이다. W.

3. 퍼플리시 화이트Purplish White(보랏빛 하양)는 스노 화이트에 크림슨 레드와 베를린 블루 기가 살짝 돌고, 아주 적은 분량의 애시 그레이를 섞은 색이다.

4. 옐로이시 화이트Yellowish White(노란빛 하양)는 스노 화이트에 아주 적은 분량의 레몬 옐로와 애시 그레이를 혼합한 색이다. W.

5. 오렌지 컬러드 화이트Orange-coloured White(오렌지빛 하양)는 스노 화이트에 아주 적은 분량의 타일 레드 와 킹스 옐로, 적은 분량의 애시 그레이를 더한 색이다.

6. 그리니시 화이트Greenish White(초록빛 하양)는 스노 화이트에 아주 적은 분량의 에메랄드 그린과 애시 그레이를 섞은 색이다. W.

7. 스킴드 밀크 화이트Skimmed-milk White(우윳빛 하양)는 스노 화이트에 적은 분량의 베를린 블루와 애시 그레이를 섞은 색이다. W.

8. 그레이시 화이트Greyish White(회색빛 하양)는 스노 화이트에 적은 분량의 애시 그레이를 섞은 색이다. W.

하양WHITES

번호	이름	색상	동물계	식물계	광물계
1	스노 화이트		붉은부리갈매기[1]의 가슴	스노드롭[2]	카라라 대리석[3]과 석회화[4]
2	레디시 화이트		회색모자방울새[5]의 알	크리스마스로즈[6]의 꽃잎 뒷면	백자점토[7]
3	퍼플리시 화이트		세가락갈매기[8]의 목과 등이 겹치는 부위	흰 제라늄[9] 또는 세열유럽쥐손이[10]	아라고 나이트[11]
4	옐로이시 화이트		왜가리[12]	산사나무[13] 꽃잎	백악[14]과 규조암[15]
5	오렌지 컬러드 화이트		흰가면올빼미[16]의 가슴	야생 메꽃[17]	프랑스산 백자점토
6	그리니시 화이트		상모솔새[18]의 아랫배 덮깃	수선화[19]	석회화
7	스킴드 밀크 화이트		사람 눈동자의 흰자위	파란노루귀[20] 꽃잎의 뒷면	코먼 오팔[21]
8	그레이시 화이트		세가락갈매기의 깃털 안쪽	하얀 함부르크포도[22]	석회암[23]

1 Black Headed Gull, 갈매깃과의 새로, 부리와 다리가 진홍색이다.

2 Snow-Drop, 수선화과 식물로 갈란투스라고도 한다.

3 Carara Marble, 이탈리아 카라라 부근에서 나는 대리석을 일컫는다. 중세 때부터 건축이 나 조각을 위한 귀한 재료로 이름이 높았다.

4 Calc Sinter(Calcareous Sinter), 온천수에서 침전된 탄산칼슘이 모여서 만들어진 석회질 용천 침전물을 일컫는다.

5 Grey Linnet

6 Christmas Rose, 미나리아재빗과의 여러해살이풀로, 유럽이 원산지다.

7 Porcelain Earth, 백자를 만들 때 사용하는 철분이 거의 없는 점토를 일컫는다.

8 Kittiwake Gull, 갈매깃과의 새로, 북위 50도에서 북극해에 이르는 지역의 암석 해안에 서 번식한다.

9 White Geranium

10 Storksbill, 쥐손이풀과 한해살이풀로, 지중해와 유럽이 원산지이다.

11 Arragonite, 석회동굴에서 성장하는 암석으로, 스페인 북동부의 아라곤Aragon 지방에서 발견된 이후에 이런 이름이 붙었다.

12 Egret, 몸길이가 91~102센티미터에 달하는 대형 조류이다.

13 Hawthorn Blossom, 장미과의 낙엽활엽 소교목으로, 5월에 흰색 꽃이 피고 꽃잎은 꽃받 침조각과 더불어 5개씩 있다.

14 Chalk, 석회질 암석의 하나로, 유럽 및 북미의 신백악기 지층에 분포한다.

15 Tripoli, 규조의 퇴적물이 굳어져 만들어진 퇴적암을 일컫는다.

16 White or Screech Owl

17 Large Wild Convolvulus, 메꽃과의 여러해살이 덩굴식물이다.

18 Golden Crested Wren(Goldcrest), 상모솔샛과의 새로, 서유럽과 중앙아시아·시베리아 등지에서 서식한다.

19 Polyanthus Narcissus

20 Blue Hepatica, 미나리아재빗과의 여러해살이풀이다.

21 Common Opal, 오팔 중에서 유색효과가 없는 것들을 가리킨다.

22 White Hamburgh Grapes, 포도 품종을 가리킨다.

23 Granular Limestone, 주로 조개껍질이나 산호, 동물의 **뼈** 등이 바다 밑에 쌓여서 만들어 진 광물을 일컫는다.

회색GREYS

No. 9. 애시 그레이Ash Grey(잿빛 회색)는 베르너의 회색을 대표한다. 베르너는 그 구성 요소에 대해 설명하지 않았다. 이것은 스노 화이트에 스모크 그레이와 프렌치 그레이, 아주 적은 분량의 옐로이시 그레이와 카민 레드를 혼합한 색이다. W.

10. 스모크 그레이Smoke Grey는 애시 그레이와 약간의 갈색을 섞은 색이다. W.

11. 프렌치 그레이French Grey는 베르너의 스틸 그레이 Steel grey와 거의 비슷하고, 광택이 없는 그레이시 화이트다. 검정과 카민 레드 기가 살짝 돈다.

12. 펄 그레이Pearl Grey는 애시 그레이에 크림슨 레드와 파랑을 소량 섞거나, 블루이시 그레이에 약간의 빨강을 섞은 색이다. W.

13. 옐로이시 그레이Yellowish Grey(누란빛 회색)는 애시 그 레이에 레몬 옐로와 적은 분량의 갈색을 섞은 색이 다. W.

14. 블루이시 그레이Bluish Grey(푸른빛 회색)는 애시 그레 이에 적은 분량의 파랑을 섞은 색이다. W.

15. 그리니시 그레이Greenish Grey(초록빛 회색)는 애시 그 레이에 적은 분량의 에메랄드 그린, 약간의 검정, 소량의 레몬 옐로를 섞은 색이다. W.

16. 블래키시 그레이Blackish Grey(검은빛 회색)는 베르너 의 블래키시 레드 그레이Blackish Lead Grey로 광택이 없다. 이것은 애시 그레이에 소량의 파랑과 약간의 검정을 섞은 색이다.

회색GREYS

번호	이름	색상	동물계	식물계	광물계
9	애시 그레이		암컷 긴꼬리박새[1]의 가슴	갓 태운 나뭇재	부싯돌[2]
10	스모크 그레이		울새[3]의 가슴		부싯돌
11	프렌치 그레이		알락할미새[4]의 가슴		
12	펄 그레이		검은머리 세가락갈매기[5]의 등	보라노루귀[6]의 꽃잎 뒷면	벽옥[7]
13	옐로이시 그레이		휘파람새[8]의 아랫배 덮깃	매자나무[9]의 줄기	옥수[10]
14	블루이시 그레이		숲비둘기[11]의 등과 꼬리 덮깃		석회암
15	그리니시 그레이		울새의 깃털	물푸레나무의 껍질	잡사암[12]
16	블래키시 그레이		동고비[13]의 등	마른 산사나무 줄기	부싯돌

1 Long-tailed Hen Titmouse

2 Flint, 불을 일으키는 데 쓰는 석영의 한 종류이다.

3 Robin Round the Red

4 Pied Wag Tail, 참샛과의 새로, 날개와 꽁지가 흰색이거나 하얀 얼룩점이 있다.

5 Black Headed and Kittiwake Gulls

6 Purple Hepatica

7 Porcelain Jasper

8 White Rump(Yellow Rumped Warbler), 높고 맑은 울음소리로 알려진 새이다.

9 Barberry, 붉은 열매가 달리는 나무이다.

10 Calcedony(Chalcedony), 동물 뼛속의 단면과 같은 무늬를 가진 옥을 뜻한다. 명칭은 소아시아의 고대 도시인 칼케돈Chalkedon에서 유래했다.

11 Wood Pigeon, 비둘깃과의 새로, 동부 유럽에서 여름을 보내고 겨울에는 남유럽으로 날아가는 철새이다.

12 Clay Slate Wacke(Greywacke), 진흙과 모래가 뒤섞여서 굳어진 퇴적암을 일컫는다.

13 Nut-hatch, 참새목 동고빗과의 텃새이다.

검정BLACKS

No. 17. 그레이시 블랙Greyish Black(회색빛 검정)은 벨벳 블랙에 적은 분량의 애시 그레이를 혼합한 색이다. W.

18. 블루이시 블랙Bluish Black(파란빛 검정)은 벨벳 블랙에 적은 분량의 파랑과 블래키시 그레이를 섞은 색이다. W.

19. 그리니시 블랙Greenish Black(초록빛 검정)은 벨벳 블랙에 적은 분량의 갈색, 노랑, 초록을 섞은 색이다. W.

20. 피치Pitch 또는 브라우니시 블랙Brownish Black(갈색빛 검정)은 벨벳 블랙에 적은 분량의 갈색과 노랑을 섞은 색이다. W.

21. 레디시 블랙Reddish Black(붉은빛 검정)은 벨벳 블랙에 아주 적은 분량의 카민 레드, 약간의 체스트넛 브라운을 섞은 색이다.

22. 잉크 블랙Ink Black은 벨벳 블랙에 적은 분량의 인디고 블루를 넣은 색이다.

23. 벨벳 블랙Velvet Black은 검정을 대표하는 색이다. 이것은 검정 벨벳의 색이다. W.

검정BLACKS

번호	이름	색상	동물계	식물계	광물계
17	그레이시 블랙		물까마귀[1], 쇠물닭[2]의 가슴과 등 윗부분		현무암[3]
18	블루이시 블랙		커다란 검은 민달팽이[4]	시로미열매[5]	코발트 광석[6]
19	그리니시 블랙		댕기물떼새[7]의 가슴		각섬석[8]
20	피치 또는 브라우니시 블랙		바다오리[9], 검은 수탉[10]의 날개 덮깃		일바이트[11]
21	레디시 블랙		불나방[12]의 큰 날개 위 얼룩점, 흰죽지[13]의 가슴	후크시아[14] 열매	올리브동광[15]
22	잉크 블랙			벨라도나[16] 열매	올리브동광
23	벨벳 블랙		두더쥐[17], 검은 수탉의 꼬리 깃털	붉고 검은 동부콩[18] 중 까만 콩	흑요석[19]

1 Water Ousel, 아프가니스탄, 동남아시아, 중국 등지의 산간 계곡에서 사는 텃새이다.

2 Water Hen, 뜸부깃과의 새로, 습지나 연못·운하 주변에서 산다.

3 Basalt, 지표 가까이에서 용암이 빠르게 군어지면서 만들어진 광석으로, 표면에 크고 작
 은 구멍이 있다.

4 Black Slug, 껍데기가 없는 달팽이 종류를 말한다.

5 Crowberry, '까마귀의 열매'란 뜻으로, 열매 크기가 작은 콩알만 하다.

6 Cobalt Ochre(Cobalite), 고대 이집트부터 도자기나 유리 따위에 색을 내는 데 쓰인 희
 귀 광물이다. 오늘날에는 아프리카에서 세계 총산출량의 80퍼센트가 산출되고 있다.

7 Lapwing, 물떼샛과의 새로, 50여 마리씩 떼를 지어 다니고 온난한 유라시아 지역에서
 번식기를 난다.

8 Hornblende, '뿔'을 뜻하는 독일어 Horn과 '속이는'을 뜻하는 독일어 blenden의 합성
 어이다. 쪼개짐 면이 거울 면처럼 매끈하여 빛을 발 반사하는 성질을 갖고 있다.

9 Guillemot, 큰 무리를 지어 잠수를 하면서 먹이를 찾고 알래스카·베링해·오호츠크해
 연안에서 번식한다.

10 Black Cock(Black rooster)

11 Yenite Mica(Ilvaite), 규회철광이라고도 한다.

12 Tyger Moth(Tiger moth), 불나방과의 비교적 큰 나방으로 앞 뒷날개의 색과 무늬가 매
 우 화려하다.

13 Pochard Duck, 오릿과의 새로, 호수나 하구 등지에서 수초를 뜯어먹는다. 스칸디나비
 아반도와 독일, 유럽 동부, 바이칼호, 흑해에서 번식한다.

14 Fuchsia Coccinea, 푸크시아, 등꽃이라고도 한다.

15 Oliven Ore(Olivenite), 광물이 올리브색을 띤다고 해서 이런 이름이 붙었다.

16 Deadly Night Shade(Nightshade), 자주색 꽃이 피고 까만 열매가 열리는 독초이다.

17 Mole

18 West-Indian Peas(Cowpeas), 콩과의 한해살이 덩굴성 식물로, 종자는 팥과 비슷하나
 약간 길다.

19 Obsidian, 규산이 풍부한 유리질 화산암. 석기시대 원시인들이 이것으로 석기를 만들어
 사용했다.

파랑BLUES

No. 24. 스카치 블루Scotch Blue는 베를린 블루에 많은 분량의 벨벳 블랙, 아주 적은 분량의 회색, 약간의 카민 레드를 섞은 색이다. W.

25. 프러시안 블루Prussian Blue는 베를린 블루에 많은 분량의 벨벳 블랙, 적은 분량의 인디고 블루를 섞은 색이다.

26. 인디고 블루Indigo Blue는 베를린 블루, 적은 분량의 검정과 애플 그린으로 구성되어 있다.

27. 차이나 블루China Blue는 애저 블루에 적은 분량의 프러시안 블루를 넣은 색이다.

28. 애저 블루Azure Blue는 베를린 블루에 적은 분량의 카민 레드를 섞은 색이다. 이것은 불꽃 색burning color이다. W.

29. 울트라마린 블루Ultramarine Blue는 베를린 블루와 애저 블루를 같은 분량으로 섞은 색이다.

30. 플랙스플라워 블루Flax-flower Blue(아마꽃빛 파랑)는 베를린 블루에 아주 적은 분량의 울트라마린 블루를 넣은 색이다.

31. 베를린 블루Berlin Blue는 순수 색, 곧 베르너의 파랑을 대표하는 색이다. W.

32. 버디터 블루Verditter Blue는 베를린 블루에 적은 분량의 버디그리스 그린을 넣은 색이다.

33. 그리니시 블루Greenish Blue(녹청색), 곧 베르너의 스카이 블루는 베를린 블루, 하양, 적은 분량의 에메랄드 그린으로 이루어져 있다. W.

34. 그레이시 블루Greyish Blue(회청색), 곧 베르너의 스몰트 블루Smalt Blue는 베를린 블루, 하양, 적은 양의 회색, 알아채기 힘들 정도의 빨강이 혼합된 색이다. W.

파랑BLUES

번호	이름	색상	동물계	식물계	광물계
24	스카치 블루		푸른박새[1]의 목	보랏빛 아네모네 꽃[2]의 수술	파란 구리광석[3]
25	프러시안 블루		청둥오리[4] 날개의 아름다운 얼룩점	청보라 아네모네꽃의 수술	파란 구리광석
26	인디고 블루				파란 구리광석
27	차이나 블루		바구미[5]	겐티아나 꽃잎[6]의 뒷면	셰시산[7] 파란 구리광석
28	애저 블루		에메랄드뿔 마나킨[8] 새의 가슴	무스카리[9], 겐티아나	파란 구리광석
29	울트라 마린 블루		파란 유럽처녀나비[10] 날개의 윗면	보리지[11]	애저 스톤[12] 또는 라피스 라줄리[13]
30	플랙스 플라워 블루		쐐기풀나비[14] 날개의 가장자리 밝은 부분	아마꽃[15]	파란 구리광석
31	베를린 블루		큰어치[16]의 날개깃털	노루귀	푸른 사파이어
32	버디터 블루				그린 플로라이트[17]
33	그리니시 블루			큰 펜넬 꽃[18]	터키석[19], 플로라이트[20]
34	그레이시 블루		푸른박새의 등	작은 펜넬 꽃	철광석[21]

1 Blue Titmouse, 유라시아 대륙의 온대를 중심으로 널리 번식한다.

2 Single Purple Anemone, 미나리아재빗과의 쌍떡잎식물로, 북반구에 약 90종의 원종이 있다.

3 Blue Copper Ore

4 Mallard Drake, 오릿과의 새로, 만이나 호수 · 해안 등에서 먹이를 찾는다.

5 Rhynchites Nitens, 바구밋과의 곤충으로, 쌀바구미라고도 한다.

6 Gentian Flower, 용담과에 속하는 다년생 풀뿌리로, 남유럽이 원산지다.

7 Chessy, 프랑스 중동부의 론주州에 속한 광산 마을이다.

8 Emerald Crested Manakin, 주로 중남미에 분포하고 수컷이 구애를 위해 하는 독특한 몸짓 때문에 무희舞姬새라고도 한다.

9 Grape Hyacinth, 가을에 심는 백합과의 구근식물이다.

10 Blue Heath Butterfly, 네발나빗과의 나비로, 나는 모습 때문에 이런 명칭이 붙었다.

11 Borrage(Borage), 털이 많은 줄기와 잎, 별 모양의 꽃이 특징적이고, 중동이 원산지이다. 짙은 갈색의 씨를 냉압착해서 보리지 오일을 만든다.

12 Azure Stone

13 Lapis Lazuli, 청금석이라고도 한다. 고대 수메르부터 신성의 상징으로 여겨졌고, 조각용 장식품이나 안료를 만드는 데 주로 사용되었다.

14 Devil's Butterfly(Tortoiseshell butterfly), 네발나빗과에 속하고, 이름처럼 애벌레는 쐐기풀을 먹는다.

15 Flax flower, 아마과의 한해살이풀. 중앙아시아가 원산지이며 섬유작물로 재배된다.

16 Jay, 북아메리카가 원산지이고, 파란 등 깃털과 갓털을 가진 큰 새이다.

17 Lenticular Ore(Green fluorite), 이 광석을 가열하면 푸른색 인광을 내는데, 이때의 빛이 반딧불이 나는 모양과 비슷하다고 해서 형석螢石이라는 이름이 붙었다.

18 Great Fennel Flower, 지중해 연안에서 주로 재배되는 허브의 일종이다.

19 Turquois, '신으로부터 받은 신성한 보석'이라 불리고, 12월의 탄생석이다.

20 Fluorspar(Fluorite), 형석

21 Iron Earth(Iron ore), 철을 뽑아낼 수 있는 광물을 일컫는다.

42

보라PURPLES

No. 35. 블루이시 라일락 퍼플Bluish Lilac Purple(파란빛 라일락 보라)은 블루이시 퍼플과 하양이 섞인 색이다.

36. 블루이시 퍼플Bluish Purple(남보라)은 베를린 블루와 카민 레드를 거의 같은 분량으로 혼합한 색이다.

37. 바이올렛 퍼플Violet Purple, 곧 베르너의 바이올렛 블루는 베를린 블루에 빨강, 적은 분량의 갈색을 섞은 색이다. W.

38. 팬지 퍼플Pansy Purple은 인디고 블루에 카민 레드, 아주 적은 분량의 레이븐 블랙을 합친 색이다(42쪽 하단의 편집자 주 참조).

39. 캄파눌라 퍼플Campanula Purple은 울트라마린 블루와 카민 레드를 거의 같은 분량으로 섞은 색이다. 보라를 대표하는 색이다.

40. 임피리얼 퍼플Imperial Purple은 애저 블루와 인디고 블루, 카민 레드를 거의 같은 분량으로 섞은 색이다.

41. 오리쿨라 퍼플Auricula Purple(앵초 보라)은 플럼 퍼플에 인디고 블루, 많은 양의 카민 레드를 섞은 색이다.

42. 플럼 퍼플Plum Purple(자줏빛 보라), 곧 베르너의 플럼 블루Plum Blue는 베를린 블루와 많은 양의 카민 레드, 아주 적은 갈색, 매우 적은 검정이 섞인 색이다. W.

43. 레드 라일락 퍼플Red Lilac Purple(붉은 라일락 보라)은 캄파눌라 퍼플에 다량의 스노 화이트, 아주 적은 분량의 카민 레드를 섞은 색이다.

44. 라벤더 퍼플Lavender Purple, 곧 베르너의 라벤더 블루Lavender Blue는 파랑, 빨강, 적은 분량의 갈색과 회색을 혼합한 색이다. W.

45. 페일 블루이시 퍼플Pale Bluish Purple(연한 남보라)은 라벤더 퍼플에 적은 양의 빨강과 검정을 섞은 색이다.

44

보라PURPLES

번호	이름	색상	동물계	식물계	광물계
35	블루이시 라일락 퍼플		수컷 잠자리[1]	파란 라일락	인운모[2]
36	블루이시 퍼플		부전나비[3], 애저블루나비[4]	크로커스[5]의 부분	
37	바이올렛 퍼플			보랏빛 과꽃[6]	자수정[7]
38	팬지 퍼플		잎벌레[8]	달콤한 향이 나는 제비꽃[9]	더비셔 플로라이트[10]
39	캄파눌라 퍼플			캔터베리 종꽃[11], 페르시키폴리아 초롱꽃[12]	퍼플 플로라이트
40	임피리얼 퍼플			사프란 크로커스[13] 꽃의 안쪽 부분	퍼플 플로라이트
41	오리쿨라 퍼플		금파리[14], 쉬파리[15]의 알	큰 보라 앵초[16]	퍼플 플로라이트
42	플럼 퍼플			자두[17]	퍼플 플로라이트
43	레드 라일락 퍼플		공작나비[18] 위쪽 날개의 밝은 얼룩점	붉은 라일락[19], 연한 보라 앵초[20]	인운모
44	라벤더 퍼플		공작나비 아래쪽 날개의 밝은 얼룩점 부분	말린 라벤더꽃[21]	보라 벽옥[22]
45	페일 블루이시 퍼플				보라 벽옥

1 Lebellula Depressa(Dragonfly)

2 Lepidolite, 레피돌라이트, 리티아운모, 홍운모라고도 한다. 인운모는 비늘 모양을 하고 있어서 이런 이름이 붙었다.

3 Papilio Argeotus(Holly Blue Butterfly 또는 Lycaenids), 암컷과 수컷의 모습이 다른 동종이형이다.

4 Azure Blue Butterfly

5 White and Purple Crocus, 이른 봄에 작은 튤립 같은 꽃이 피는 식물이다.

6 Purple Aster, 국화과의 한해살이풀이다.

7 Amethyst, 보석 광물로 쓰이고, 자석영紫石英이라고 불린다.

8 Chrysomela Goettingensis(Leaf Beetle), 과일나무 잎, 배추, 무 등의 잎을 갉아먹는 해충이다.

9 Sweet-scented Violet

10 Derbyshire Spar, 영국의 더비셔 지방에서 나는 형석이다.

11 Canterbury Bell(Campanaia medium L), 유럽 남부가 원산지인 두해살이풀로, 초롱꽃이라고도 한다.

12 Campanula Persicifolia, 큰 종 모양의 꽃이 핀다.

13 Saffron Crocus, 사프란을 채취하는 크로커스종이다.

14 Blue-bottle, 금속 같은 광택이 나서 금파리라고 한다.

15 Flesh Fly, 쉬파릿과의 곤충이고, 썩은 고기나 산 동물에 기생한다.

16 Largest Purple Auricula

17 Plum

18 Peacock Butterfly, 네발나빗과의 곤충으로, 날개의 앞 모서리에 공작깃에 있는 눈 모양의 둥근 무늬가 있다.

19 Red Lilac

20 Pale Purple Primrose

21 Dried Lavender Flowers

22 Porcelain Jasper

초록GREENS

No. 46. 셀란딘 그린Celandine Green은 버디그리스 그린과 애시 그레이가 혼합된 색이다. W.

47. 마운틴 그린Mountain Green은 에메랄드 그린에 많은 분량의 파랑과 적은 분량의 옐로이시 그린을 혼합한 색이다. W.

48. 리크 그린Leek Green은 에메랄드 그린에 적은 분량의 갈색과 블루이시 그레이를 혼합한 색이다. W.

49. 블래키시 그린Blackish Green(검은빛 초록)은 그래스 그린에 상당한 분량의 검정을 섞은 색이다. W.

50. 버디그리스 그린Verdigris Green은 에메랄드 그린, 많은 분량의 베를린 블루, 적은 분량의 하양을 혼합한 색이다. W.

51. 블루이시 그린Bluish Green(청록색)은 베를린 블루, 적
 은 분량의 레몬 옐로와 그레이시 화이트를 혼합한
 색이다.

52. 애플 그린Apple Green은 에메랄드 그린에 적은 분량
 의 그레이시 화이트를 섞은 색이다. W.

53. 에메랄드 그린Emerald Green은 베르너의 초록을 대
 표하는 색이다. 베르너는 대표 색들의 구성 성분에
 대해서 전혀 설명하지 않는다. 이 색은 베를린 블
 루와 갬부지 옐로Gamboge Yellow를 거의 같은 분량
 으로 혼합한 색이다.

초록GREENS

번호	이름	색상	동물계	식물계	광물계
46	셀란딘 그린		명충蝶蟲나방[1], 자나방[2]	머위 잎[3]	베릴[4]
47	마운틴 그린		푸른 자나방[5]	잎이 두둑한 떡쑥[6], 아몬드나무 이파리[7]	베릴[8]
48	리크 그린			갯배추[9], 겨울 리크 잎[10]	녹석영[11]
49	블래키시 그린		왕남가뢰[12]의 겉날개	카옌페퍼[13] 이파리의 진한 줄무늬	사문암[14]
50	버디그리스 그린		긴꼬리 초록앵무새[15]의 꼬리		동록[16]
51	블루이시 그린		개똥지빠귀[17]의 알	찔레꽃[18] 이파리의 꽃쟁반 아랫면	베릴
52	애플 그린		푸른 빗자루나방[19] 날개의 안쪽		녹옥수[20]
53	에메랄드 그린		쇠오리[21] 날개의 아름다운 얼룩점		에메랄드

1 Phalœna(Pyrale), 명나방과의 곤충으로, 이화명二化螟나방이라고도 한다.

2 Margaritaria(Campaea Margaritata 또는 Light Emerald), 날씬한 몸과 큰 날개를 가지고 있다.

3 Tussilage Leaves

4 Beryl, 녹주석綠柱石이라고도 한다.

5 Phalœna Viridaria

6 Thick Leaved Cudweed(Cottonweed), 국화과의 두해살이풀이다.

7 Silver-leaved Almond

8 Actynolite Beryl(Actinolite Beryl)

9 Sea Kale

10 Leeks, 지중해 연안이 원산지이고, 채소나 관상용으로 재배된다.

11 Actynolite Prase(Actinolite Prase), 투명하고 녹색을 띠는 석영을 일컫는다.

12 Meloe Violaceus, 딱정벌레목 가뢰과의 곤충으로, 몸통이 푸른색을 띤다.

13 Cayenne Pepper, 고추의 일종으로 북아메리카 지역에 널리 자생한다.

14 Serpentine, '뱀 무늬가 있는 암석'으로 건축 내장재로 많이 쓰인다.

15 Long-tailed Green Parrot

16 Copper Green, 구리 표면에 녹이 슬면서 생기는 푸른빛의 물질이다.

17 Thrush, 딱새과의 철새로, 캄차카반도와 시베리아 북부에서 번식하고 가을에 한국·일본·중국 등지로 내려온다.

18 Wild Rose, 산과 들의 기슭과 계곡에서 흔히 볼 수 있는 관목이다.

19 Green Broom Moth

20 Crysoprase(Chrysoprase), 산화니켈을 함유한 녹색의 옥수. 알렉산드로스 대왕이 전투 중에 항상 허리에 지녔다는 이야기가 전한다.

21 Teal Drake

No. 54. 그래스 그린Grass Green(풀색)은 에메랄드 그린에 적은 분량의 레몬 옐로를 섞은 색이다. W.

55. 덕 그린Duck Green, 베르너의 새로운 색으로 베르너 색상표가 발간된 이후에 추가되었다. 이 색은 에메랄드 그린에 적은 분량의 인디고 블루, 많은 분량의 갬부지 옐로, 아주 적은 분량의 카민 레드를 혼합한 색이다. W.

56. 샙 그린Sap Green(암록색)은 에메랄드 그린에 많은 분량의 사프란 옐로와 적은 분량의 체스트넛 브라운을 넣은 색이다.

57. 피스타치오 그린Pistachio Green은 에메랄드 그린에 적은 분량의 레몬 옐로, 갈색을 섞은 색이다. W.

58. 아스파라거스 그린Asparagus Green은 피스타치오 그린에 많은 양의 그레이시 화이트를 섞은 색이다. W.

59. 올리브 그린Olive Green은 그래스 그린에 많은 분량의 갈색을 섞은 색이다. W.

60. 오일 그린Oil Green은 에메랄드 그린에 레몬 옐로, 체스트넛 브라운, 옐로이시 그레이를 섞은 색이다. W.

61. 시스킨 그린Siskin Green은 에메랄드 그린에 많은 분량의 레몬 옐로, 적은 분량의 옐로이시 화이트를 섞은 색이다. W.

초록GREENS

번호	이름	색상	동물계	식물계	광물계
54	그래스 그린		노블 딱정벌레[1]	초원의 모습, 서양배[2]	토버나이트[3]
55	덕 그린		청둥오리의 목	주목나무 잎[4]의 위쪽 둥근 부분	실로나이트[5]
56	샙 그린		갈고리나비[6] 아랫날개의 부분	까마중[7] 이파리의 위쪽 꽃받침	
57	피스타치오 그린		솜털오리[8]의 목	잘 익은 파운드 배[9], 범의귀[10]	감람석[11]
58	아스파라거스 그린		멧노랑나비[12]	말발굽 제라늄[13]	베릴
59	올리브 그린			유창목[14]의 잎	녹렴석[15]
60	오일 그린		우렁이[16]의 몸통과 껍데기	넌파레일 사과[17]	베릴
61	시스킨 그린		검은머리방울새[18]	잘 익은 콜마르 배[19], 맹크스 코들린 사과[20]	토버나이트

1 Scarabœus Nobilis(Noble chafer beetle), 몸 전체가 딱딱한 껍질을 지니고 있다.

2 Sweet Sugar Pear

3 Uran Mica(Tobernite), 인동우라늄석이라고도 한다.

4 Yew Leaves, 높은 산의 숲 속에서 자라는 키 큰 침엽수이다. 잎은 잔가지에 나선형으로 달려 있다.

5 Ceylanite(Ceylonite), 이름은 산지인 실론(현재의 스리랑카)에서 유래했다.

6 Orange Tip Butterfly, 흰나빗과에 속하고, 동부 아시아의 특산종이다.

7 Night Shade, 가짓과에 속하는 일년생 식물로서 열매를 먹는다.

8 Eider Drake(Eider Duck), 북유럽에 서식하는, 털이 부드럽고 몸집이 큰 바다오리를 일컫는다.

9 Pound Pear

10 Saxifrage, 범의귀풀·바위취라고도 하고 고산지대에서 자란다.

11 Crysolite(Olivine), 마그네슘과 철 성분을 함유하는 광물로, 올리빈·크라이솔라이트라고도 한다.

12 Brimstone Butterfly, 흰나빗과의 곤충으로, 한국·일본·중국·히말라야·유럽 등지에 널리 분포한다.

13 Veriegated Horse-Shoe Geranium, 잎에 말발굽과 비슷한 무늬가 있어서 이런 이름이 붙었다.

14 Lignum Vitae, 라틴어로 '생명의 나무'를 뜻하고, 기침에서 관절염까지 의약 용도로 쓰인다.

15 Epidote Olvene Ore, '녹색 발(햇빛을 가리는 기다란 물건)과 같은 광물'의 뜻을 담고 있다.

16 Water Snail(Fresh Water Snail)

17 Nonpareil Apple

18 Siskin, 되샛과에 속하고 몸길이는 12센티미터 정도이다. 시스킨이라고도 한다.

19 Coalmar Pear(Colmar Pear)

20 Irish Pitcher Apple(Manks Codlin), 영국 북잉글랜드 아이리시해海의 맨 섬이 원산지이다.

노랑YELLOWS

No. 62. 설퍼 옐로Sulphur Yellow(유황색)는 레몬 옐로에 에메
랄드 그린과 하양을 섞은 색이다. W.

63. 프림로즈 옐로Primrose Yellow는 갬부지 옐로에 적은
분량의 유황색과 많은 분량의 스노 화이트를 섞은
색이다.

64. 왁스 옐로Wax Yellow(밀랍색)는 레몬 옐로, 레디시 브
라운, 적은 분량의 애시 그레이를 혼합한 색이다.
W.

65. 레몬 옐로Lemon Yellow(레몬색)는 베르너의 노랑을 대표하는 색이다. 이것은 갬부지 옐로와 적은 분량의 애시 그레이를 혼합한 색으로 확인된다. 혼합된 색이므로 대표색으로 채택될 수 없다. 파랑, 빨강, 노랑을 대표하는 색은 순수하고 다른 색이 전혀 섞이지 않아야 하기 때문이다. 노랑을 대표하는 색으로 레몬 옐로 대신에 가장 순수한 노란색인 갬부지 옐로가 채택되었다.

66. 갬부지 옐로Gamboge Yellow는 노랑을 대표하는 색이다.

67. 킹스 옐로King's Yellow는 갬부지 옐로에 적은 분량의 사프란 옐로를 넣은 색이다.

68. 사프란 옐로Saffron Yellow는 갬부지 옐로와 갤스톤 옐로를 거의 같은 분량으로 섞은 색이다.

노랑YELLOWS

번호	이름	색상	동물계	식물계	광물계
62	설퍼 옐로		큰 잠자리의 노란 부분	금어초[1]	유황
63	프림로즈 옐로		색깔이 연한 카나리아[2]	야생 앵초	색깔이 연한 유황
64	왁스 옐로		물장군[3]의 유충	넌파레일 사과의 녹색 부분	세미 오팔[4]
65	레몬 옐로		말벌[5]	골디락스[6]	노란 오피먼트[7]
66	갬부지 옐로		황금방울새[8]의 날개, 카나리아	노랑재스민[9]	색이 선명한 유황
67	킹스 옐로		금계[10]의 머리	노랑튤립, 양지꽃[11]	
68	사프란 옐로		금계의 꼬리 덮깃	사프란 크로커스의 꽃밥	

1 Snap Dragon, 관상용으로 심는 여러해살이풀로, 남유럽과 북아프리카가 원산지이다.

2 Pale Canary Bird

3 Water Beetle, 물장군과의 곤충으로, 웅덩이나 작은 연못·저수지 등 민물 습지에서 주
 로 서식한다.

4 Semi Opal

5 Wasp 또는 Hornet, 둘 다 말벌의 종류이다. Hornet은 더 작고 통통하고, Wasp는 길쭉
 하고 색이 탁하다.

6 Shrubby Goldilocks, 미나리아재비의 일종이다.

7 Yellow Orpiment, 웅황雄黃이라고도 하고, 물감 재료로 사용된다.

8 Goldfinch Canary Bird(European Goldfinch), 유럽과 북아프리카, 서아시아에 사는
 방울새이다. 이탈리아 르네상스 시대의 성모마리아와 아기예수 그림에 자주 나타나는
 아름다운 새이기도 하다.

9 Yellow Jasmine, 최근에는 캐롤라이나 재스민, 개나리 재스민이라고도 불린다.

10 Golden Pheasant, 빛깔이나 모양, 크기가 꿩과 비슷하다.

11 Cinquefoil, 장미과의 여러해살이풀이다.

No. 69. 갤스톤 옐로Gallstone Yellow는 갬부지 옐로에 적은 분량의 더치 오렌지, 아주 적은 분량의 허니 옐로를 섞은 색이다.

70. 허니 옐로Honey Yellow(꿀빛 노랑)는 설퍼 옐로와 체스트넛 브라운을 섞은 색이다. W.

71. 스트로 옐로Straw Yellow는 설퍼 옐로에 많은 분량의 그레이시 화이트와 적은 분량의 오커 옐로를 섞은 색이다. W.

72. 와인 옐로Wine Yellow는 설퍼 옐로에 레디시 브라운과 회색, 많은 분량의 스노 화이트를 섞은 색이다. W.

73. 시에나 옐로Sienna Yellow는 프림로즈 옐로에 적은 분량의 오커 옐로를 넣은 색이다.

74. 오커 옐로Ochre Yellow는 시에나 옐로에 적은 분량의 밝은 체스트넛 브라운을 넣은 색이다. W.

75. 크림 옐로Cream Yellow는 오커 옐로에 적은 분량의 하양, 아주 적은 분량의 더치 오렌지를 섞은 색이다. W.

노랑 YELLOWS

번호	이름	색상	동물계	식물계	광물계
69	갤스톤 옐로		담석[1]	마리골드 애플[2]	
70	허니 옐로		극락조[3]의 목 아랫부분		플로라이트
71	스트로 옐로		북극곰	귀리 지푸라기	토르말린[4], 이극석異極石[5]
72	와인 옐로		누에나방[6]의 몸통	화이트커런트[7]	노랑토파즈[8]
73	시에나 옐로		극락조 꼬리의 아랫배 부분	인동초 꽃[9]의 수술	토파즈[10]
74	오커 옐로		딱새[11]의 아랫배 덮깃		벽옥
75	크림 옐로		쇠오리의 가슴		벽옥

1 Gallstones, 담낭 또는 담관 안에서 형성되는 결석을 일컫는다.

2 Marigold Apple

3 Bird of Paradise, 풍조과의 새로, 특이한 구애 행동을 하는 것으로 유명하다.

4 Schorlite(Tourmaline), 전기석電氣石이라고도 부른다.

5 Calamite(Hemimorphite, Calamite)는 calamus(갈대)와 비슷한 형태 때문에 이름이 붙여졌다고 알려졌다.

6 Silk Moth, 누에나방의 유충인 누에는 고치에서 비단실을 얻는다.

7 White Currants, 흰색 열매를 맺는 까치밥나무다.

8 Saxon Topaz(Yellow Topaz)

9 Honey-suckle, 산과 들의 햇볕이 잘 드는 곳에서 자라고, 꽃봉오리는 종기·치질 등에 약재로 사용된다.

10 Pale Braxilian Topaz

11 Red Start, 딱샛과의 새. 한국과 중국의 동북지방 등지에서 번식하고 중국 남부·인도 등지에서 겨울을 보낸다.

오렌지색ORANGES

No. 76. 더치 오렌지Dutch Orange, 곧 베르너의 오렌지 옐로 Orange Yellow는 갬부지 옐로에 카민 레드를 섞은 색이다. W.

77. 버프 오렌지Buff Orange는 시에나 옐로에 적은 분량의 더치 오렌지를 넣은 색이다.

78. 오피먼트 오렌지Orpiment Orange는 오렌지색을 대표하는 색이다. 갬부지 옐로와 아테리얼 블러드 레드(동맥혈 빨강)를 거의 같은 분량으로 섞은 색이다.

79. 브라우니시 오렌지Brownish Orange(갈홍색)는 오피먼트 오렌지에 적은 분량의 히야신스 레드, 적은 분량의 밝은 체스트넛 브라운을 섞은 색이다.

80. 레디시 오렌지Reddish Orange(주홍색)는 버프 오렌지에 상당한 분량의 타일 레드를 섞은 색이다.

81. 딥 레디시 오렌지Deep Reddish Orange(진한 주홍색)는 더치 오렌지에 많은 분량의 스칼릿 레드를 섞은 색이다.

오렌지색ORANGES

번호	이름	색상	동물계	식물계	광물계
76	더치 오렌지		상모솔새의 머리깃	마리골드[1], 사철나무[2]의 꼬투리	붉은 오피먼트의 줄무늬
77	버프 오렌지		물총새[3]의 눈에서 나오는 줄무늬	하얀 시스투스[4]의 수술	소다비석[5]
78	오피먼트 오렌지		금계의 목 부위, 빗영원[6]의 배 부분	한련화[7]	
79	브라우니시 오렌지		큰 쉬파리[8]의 눈	참나리[9]의 암술대	브라질 토파즈[10]
80	레디시 오렌지		불나방의 아래쪽 날개	헤미메리스[11], 히비스커스[12]	
81	딥 레디시 오렌지		금붕어	붉은 리딩턴 사과[13]	

1 Common Marigold, 금잔화라고도 한다.

2 Spindle-tree, 높이 2~3미터 정도까지 자라는. 키가 작은 상록수이다.

3 King Fisher, 몸길이는 약 15센티미터이고, 대부분 아열대 지역에서 서식한다.

4 White Cistus, 록 로즈Rock Rose라고도 한다. 시스투스는 옛 그리스 이름에서 유래했다.

5 Natrolite

6 Warty Newt, 도롱뇽과 생김새가 비슷하고, 프랑스 동쪽의 유럽에서 서식한다.

7 Indian Cress, 한련과에 속하고 남미 페루와 브라질이 원산지인 한해살이풀이다.

8 Flesh Fly

9 Orange Lily, 백합과의 여러해살이풀이다.

10 Dark Braxilian Topaz

11 Hemimeris

12 Buff Hibiscus, 무궁화속에 속하고, 꽃을 말려 차로 마신다.

13 Scarlet Leadington Apple

빨강REDS

No. 82. 타일 레드Tile Red(벽돌색)는 히야신스 레드와 많은 분량의 그레이시 화이트, 적은 분량의 스칼릿 레드를 섞은 색이다. W.

83. 히야신스 레드Hyacinth Red는 스칼릿 레드에 레몬 옐로와 아주 적은 분량의 갈색을 넣은 색이다.

84. 스칼릿 레드Scarlet Red는 아테리얼 블러드 레드에 적은 분량의 갬부지 옐로를 넣은 색이다.

85. 버밀리언 레드Vermilion Red는 스칼릿 레드에 아주 적은 분량의 브라우니시 레드를 넣은 색이다.

86. 오로라 레드Aurora Red는 타일 레드에 적은 분량의 아테리얼 블러드 레드, 아주 적은 분량의 카민 레드를 넣은 색이다. W.

87. 아테리얼 블러드 레드Arterial Blood Red는 빨강을 대표하는 색이다.

88. 플레시 레드Flesh Red는 로즈 레드에 타일 레드와 적은 분량의 하양을 섞은 색이다. W.

89. 로즈 레드Rose Red(장미색)는 카민 레드에 많은 분량의 스노 화이트와 아주 적은 분량의 코치닐 레드를 넣은 색이다. W.

90. 피치 블러섬 레드Peach Blossom Red(복숭아꽃색)는 레이크 레드에 많은 분량의 하양을 섞은 색이다. W.

빨강REDS

번호	이름	색상	동물계	식물계	광물계
82	타일 레드		수컷 멋쟁이새[1]의 가슴	뚜껑별꽃[2]	벽옥
83	히야신스 레드		과실파리[3]의 붉은 반점	레네트 사과[4]의 붉은색	지르콘[5]
84	스칼릿 레드		홍따오기[6], 마도요[7], 붉은뇌조[8] 머리의 무늬	오리엔탈 양귀비[9], 동부콩	진사辰砂[10]
85	버밀리언 레드		붉은 산호	자바사과[11]	진사
86	오로라 레드		오색딱다구리[12]의 아랫배 덮깃	사과의 붉은 부분[13]	붉은 오피먼트
87	아테리얼 블러드 레드		오색방울새의 머리	개양귀비[14], 체리	
88	플레시 레드		사람의 피부	미나리아재비[15]	중정석[16], 석회암
89	로즈 레드			가든 로즈[17]	납석蠟石[18]
90	피치 블러섬 레드			복숭아꽃[19]	붉은 구리광석[20]

1 Cock Bullfinch

2 Shrubby Pimpernel, 별봄맞이꽃이라고 하고, 전 세계의 온대와 열대 지방에 널리 분포한다.

3 Lygaeus Apterus Fly(Fruit Fly), 과실파릿과에 속하는 파리류 해충이다.

4 Golden Rennette Apple(Goldrenette Apple)

5 Hyacinth(Zircon)

6 Scarlet Ibis, 저어샛과의 새로, 중앙아메리카와 남아메리카 북부의 열대 우림이나 습지·사바나 등에 서식한다.

7 Curlew, 도욧과에 속하는 물떼새로, 아프리카·남부 유럽·남아시아 등에서 서식한다.

8 Red Grouse, 영국 제도에 서식하는 야생 조류로, 황야에서 히스속의 상록 관목만을 먹고 산다.

9 Oriental Poppy, 털양귀비라고도 한다.

10 Cinnaber(Cinnabar)

11 Love Apple(Wax Apple), 도금양과에 속하는 교목의 열매로, 하트 모양의 생김새를 하고 있다.

12 Pied Wood Pecker, 딱따구릿과의 새로, 여러 색이 조화를 아름다운 몸빛이 특징적이다.

13 Naked Apple

14 Corn Poppy, 양귀비과에 속하고, 유럽이 원산지이다. 꽃은 식료품용 색소물감으로 사용된다.

15 Larkspur

16 Heavy Spar(Baryte), 바라이트라고도 하고 바륨의 황산염 광물을 일컫는다.

17 Common Garden Rose

18 Figure Stone(Agalmatolite)

19 Peach Blossom

20 Red Copper Ore(Erythrite)

No. 91. 카민 레드Carmine Red는 베르너의 대표색으로, 레이크 레드에 소량의 아테리얼 블러드 레드를 넣은 색이다. W.

92. 레이크 레드Lake Red, 곧 베르너의 크림슨 레드Crimson Red는 아테리얼 블러드 레드에 약간의 베를린 블루를 넣은 색이다. W.

93. 크림슨 레드Crimson Red는 카민 레드에 소량의 인디고 블루를 넣은 색이다. W.

94. 퍼플리시 레드Purplish Red(보랏빛 빨강), 곧 베르너의 콜럼바인 레드Columbine Red는 카민 레드에 소량의 베를린 블루, 적은 분량의 인디고 블루를 섞은 색이다. W.

95. 코치닐 레드Cochineal Red(연지색)는 레이크 레드에 블루이시 그레이를 섞은 색이다. W.

96. 베이너스 블러드 레드Vcinous Blood Red(정맥혈 빨강)는 카민 레드에 브라우니시 블랙을 섞은 색이다. W.

97. 브라우니시 퍼플 레드Brownish Purple Red는 베르너의 체리 레드Cherry Red이고, 레이크 레드에 브라우니시 블랙, 적은 분량의 회색을 섞은 색이다. W.

98. 초콜릿 레드Chocolate Red는 베이너스 블러드 레드에 소량의 브라우니시 레드를 섞은 색이다.

99. 브라우니시 레드Brownish Red(적갈색)는 초콜릿 레드에 히야신스 레드, 소량의 체스트넛 브라운을 혼합한 색이다. W.

빨강REDS

번호	이름	색상	동물계	식물계	광물계
91	카민 레드			라즈베리[1], 맨드라미꽃[2], 핑크 카네이션[3]	오리엔탈 루비[4]
92	레이크 레드			붉은 튤립, 프랑스 장미[5]	첨정석[6]
93	크림슨 레드				가닛[7]
94	퍼플리시 레드		부채머리새[8]의 깃 바깥쪽	다크 크림슨 프랑스 장미	가닛
95	코치닐 레드			끈끈이대나물[9]	진사辰砂
96	베이너스 블러드 레드		정맥혈	사향엉겅퀴[10], 서양체꽃[11]	석류석[12]
97	브라우니시 퍼플 레드			까마중[13]	붉은 안티몬 광석[14]
98	초콜릿 레드		극락조의 가슴	마리골드의 갈색 꽃쟁반	
99	브라우니시 레드		아비새[15]		처트[16]

1 Raspberry

2 Cocks Comb

3 Carnation Pink

4 Oriental Ruby

5 Rose Officinalus(French Rose 또는 Apothecary's Rose)

6 Spinel, 알루미늄과 마그네슘 산화물로 이루어진 광물. 보석으로도 사용된다.

7 Precious Garnet

8 Terico(Turaco), 부채머릿과의 새로 투라코라고도 한다. 주로 나무열매를 먹고 살며, 아 프리카 삼림 지역에서 서식한다.

9 None-so-pretty(Sweet William Catchfly), 끈적끈적한 점액을 분비한다.

10 Musk Flower(Musk Thistle)

11 Scabious(Pincusion Flower), 산토끼꽃과의 여러해살이풀로, 7-8월에 꽃이 피고 남유 럽에서 자생한다. 스카비오사라고도 한다.

12 Pyrope, 이름은 불과 같다는 의미를 지닌 그리스어 'Purpos'에서 유래했다.

13 Deadly Nightshade

14 Red Antimony Ore, 안티몬은 중금속의 일종이다.

15 Red-throated Diver(Loon), 아비과의 새로, 러시아 극동 지역과 캄차카반도에서 주로 번식한다.

16 Iron Flint(Cherte)

• 편집자 주_ No.100 딥 오렌지 컬러드 브라운 설명에서 오렌지 브라운이 언급되지 만, 이 책의 110개 색채 목록에는 이 이름이 존재하지 않는다.

갈색BROWNS

No. 100. 딥 오렌지 컬러드 브라운Deep Orange-coloured Brown
은 체스트넛에 적은 분량의 레디시 브라운, 적은
분량의 오렌지 브라운을 넣은 색이다(74쪽 하단의
편집자 주 참조).

101. 딥 레디시 브라운Deep Reddish Brown(진한 적갈색)은
체스트넛 브라운에 적은 분량의 초콜릿 레드를
넣은 색이다.

102. 엄버 브라운Umber Brown은 체스트넛 브라운에 적
은 분량의 블래키시 브라운을 넣은 색이다.

103. 체스트넛 브라운Chestnut Brown은 베르너의 갈색
을 대표하는 색이고, 딥 레디시 브라운과 옐로이
시 브라운을 섞은 색이다.

104. 옐로이시 브라운Yellowish Brown(황갈색)은 체스트넛 브라운에 상당한 분량의 레몬 옐로를 섞은 색이다. W.

105. 우드 브라운Wood Brown은 옐로이시 브라운에 애시 그레이를 섞은 색이다.

106. 리버 브라운Liver Brown은 체스트넛 브라운에 적은 분량의 검정과 올리브 그린을 섞은 색이다.

107. 헤어 브라운Hair Brown은 클로브 브라운에 애시 그레이를 섞은 색이다. W.

108. 브로콜리 브라운Broccoli Brown은 클로브 브라운에 애시 그레이, 아주 적은 분량의 빨강을 섞은 색이다. W.

109. 올리브 브라운Olive Brown은 애시 그레이에 적은 분량의 파랑, 빨강, 체스트넛 브라운을 섞은 색이다. W.

110. 블래키시 브라운Blackish Brown(검갈색)은 체스트넛 브라운과 검정을 혼합한 색이다. W.

갈색BROWNS

번호	이름	색상	동물계	식물계	광물계
100	딥 오렌지 컬러드 브라운		흰죽지의 머리, 흑부리오리[1]의 날개덮깃	부들의 이삭꽃차례	
101	딥 레디시 브라운		흰죽지의 가슴, 오리[2]의 목	기장[3]의 마른 잎	갈색 섬아연석[4]
102	엄버 브라운		개구리매[5]	루드베키아[6]의 꽃쟁반	
103	체스트넛 브라운		붉은뇌조의 목과 가슴	밤(체스트넛)	이집트벽옥[7]
104	옐로이시 브라운		기니피그의 밝은 갈색 반점, 후투티[8]의 가슴		처트와 벽옥
105	우드 브라운		족제비[9], 도요새의 등쪽 깃털의 밝은 부분	헤이즐너츠	산목질[10]
106	리버 브라운		암꿩[11]의 날개 중간 부분, 밀화부리[12]의 날개덮깃		세미 오팔
107	헤어 브라운		고방오리[13]의 머리		목석석[14]
108	브로콜리 브라운		붉은부리갈매기의 머리		지르콘
109	올리브 브라운		수컷 황조롱이[15]의 머리와 목	블랙커런트 나무의 줄기	액시나이트[16], 록 크리스틸[17]
110	블래키시 브라운		쇠바다제비[18], 검정 수탉의 날개덮깃, 페럿[19]의 이마		천연 아스팔트[20]

1 Sheldrake(Australian Shelduck), 호주혹부리오리라고도 한다.

2 Teal Drake, 몸집이 작은 야생 오리이다.

3 Green Panic Grass(Panicum), 난지형 목초로서 추위에 강하고 줄기에서 잎이 무성하게 나는 다엽성이다.

4 Brown Blende

5 Moor Buzzard(Marsh Harrier), 매목 수릿과의 새이다.

6 Rubeckia(Rudbeckia)

7 Egyptian Jasper

8 Hoopoe, 머리에 관모가 있고 부리가 긴 새로, 유라시아와 아프리카 대륙 전역에 분포한다.

9 Common Weasel

10 Mountain Wood, 단단한 석면의 종류를 일컫는다.

11 Hen Pheasant

12 Grosbeak, 참새목 되샛과에 속하는 새로, 도시나 교외의 숲 등에서 서식한다.

13 Pintail Duck, 오릿과의 새로, 영어 이름 Pintail은 길게 삐져나온 꽁지깃에서 유래했다.

14 Wood Tin, 방사 동심 구조의 미세결정 집합체를 일컫는다.

15 Kestril(Kestrel), 매과에 속하는 새로, 전선이나 전주·나무 위·건물 위 등에 앉기도 한다.

16 Axinite, 도끼머리 같은 형태로 인해 부석斧石이라고도 한다.

17 Rock Cristal(Rock Crystal), 무색의 투명한 수정을 일컫는다.

18 Stormy Petril(Storm Petrel), 바다조류로, 《해리 포터》에서 호그와트 마법학교 학생들이 타고 다니는 새이기도 하다.

19 Foumart(Ferret), 유럽족제비·긴털족제비라고도 한다. 유라시아 서부와 북아프리카에서 서식한다.

20 Mineral Pitch

명칭이 바뀐 색상 목록

베르너의 명칭	바뀐 명칭
밀크 화이트Milk White	스킴드 밀크 화이트Skimmed-milk White
블래키시 레드 그레이Blackish Lead Grey	블래키시 그레이Blackish Grey
스틸 그레이Steel Grey	프렌치 그레이French Grey
스몰트 블루Smalt Blue	그레이시 블루Greyish Blue
스카이 블루Sky Blue	그리니시 블루Greenish Blue
바이올렛 블루Violet Blue	바이올렛 퍼플Violet Purple
플럼 블루Plum Blue	플럼 퍼플Plum Purple
라벤더 블루Lavender Blue	라벤더 퍼플Lavender Purple
오렌지 옐로Orange Yellow	더치 오렌지Dutch Orange
크림슨 레드Crimson Red	레이크 레드Lake Red
콜럼바인 레드Columbine Red	퍼플리시 레드Purplish Red
체리 레드Cherry Red	브라우니시 퍼플 레드Brownish Purple Red

WERNER'S
NOMENCLATURE OF COLOURS.

WERNER'S
NOMENCLATURE OF COLOURS,

WITH ADDITIONS,

ARRANGED SO AS TO RENDER IT HIGHLY USEFUL

TO THE

ARTS AND SCIENCES,

PARTICULARLY

Zoology, Botany, Chemistry, Mineralogy, and Morbid Anatomy.

ANNEXED TO WHICH ARE

EXAMPLES SELECTED FROM WELL-KNOWN OBJECTS

IN THE

ANIMAL, VEGETABLE, AND MINERAL KINGDOMS.

BY

PATRICK SYME,

FLOWER-PAINTER, EDINBURGH;
PAINTER TO THE WERNERIAN AND CALEDONIAN
HORTICULTURAL SOCIETIES.

SECOND EDITION.

EDINBURGH:

PRINTED FOR WILLIAM BLACKWOOD, EDINBURGH;
AND T. CADELL, STRAND, LONDON.

1821.

WERNER'S

NOMENCLATURE OF COLOURS.

———

A NOMENCLATURE of colours, with proper coloured examples of the different tints, as a general standard to refer to in the description of any object, has been long wanted in arts and sciences. It is singular, that a thing so obviously useful, and in the description of objects of natural history and the arts, where co-

lour is an object indispensably necessary, should have been so long overlooked. In describing any object, to specify its colours is always useful ; but where colour forms a character, it becomes absolutely necessary. How defective, therefore, must description be when the terms used are ambiguous ; and where there is no regular standard to refer to. Description without figure is generally difficult to be comprehended ; description and figure are in many instances still defective; but description, figure, and colour combined form the most perfect representation, and are next to seeing the object itself. An object may be described of such a colour

by one person, and perhaps mistaken by another for quite a different tint : as we know the names of colours are frequently misapplied; and often one name indiscriminately given to many colours. To remove the present confusion in the names of colours, and establish a standard that may be useful in general science, particularly those branches, viz. Zoology, Botany, Mineralogy, Chemistry, and Morbid Anatomy, is the object of the present attempt.

The author, from his experience and long practice in painting objects which required the most accurate eye to distin-

guish colours, hopes that he will not be thought altogether unqualified for such an undertaking. He does not pretend indeed that it is his own idea; for, so far as he knows, Werner is entitled to the honour of having suggested it. This great mineralogist, aware of the importance of colours, found it necessary to establish a Nomenclature of his own in his description of minerals, and it is astonishing how correct his eye has been; for the author of the present undertaking went over Werner's suites of colours, being assisted by Professor Jameson, who was so good as arrange specimens of the suites of minerals mentioned by Werner,

as examples of his Nomenclature of Colours. He copied the colours of these minerals, and found the component parts of each tint, as mentioned by Werner, uncommonly correct. Werner's suites of colours extend to seventy-nine tints. Though these may answer for the description of most minerals, they would be found defective when applied to general science : the number therefore is extended to one hundred and ten, comprehending the most common colours or tints that appear in nature. These may be called standard colours ; and if the terms pale, deep, dark, bright, and dull, be applied to any of the standard colours,

suppose crimson, or the same colour tin-
ged lightly with other colours, suppose
grey, or black, or brown, and applied in
this manner :

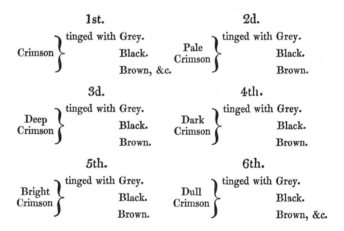

1st.

Crimson } tinged with Grey.
Black.
Brown, &c.

2d.

Pale Crimson } tinged with Grey.
Black.
Brown.

3d.

Deep Crimson } tinged with Grey.
Black.
Brown.

4th.

Dark Crimson } tinged with Grey.
Black.
Brown.

5th.

Bright Crimson } tinged with Grey.
Black.
Brown.

6th.

Dull Crimson } tinged with Grey.
Black.
Brown, &c.

If all the standard colours are applied in
this manner, or reversed, as grey tinged
with crimson, &c. the tints may be mul-

tiplied to upwards of thirty thousand, and yet vary very little from the standard colours with which they are combined. The suites of colours are accompanied with examples in, or references to, the Animal, Vegetable, and Mineral Kingdoms, as far as the author has been able to fill them up, annexed to each tint, so as to render the whole as complete as possible. Werner, in his suites of colours, has left out the terms Purple and Orange, and given them under those of Blue and Yellow ; but, with deference to Werner's opinion, they certainly are as much entitled to the name of colours as green, grey, brown, or any other com-

position colour whatever, and in this work Orange and Purple are named, and arranged in distinct places. To accomplish which, it was necessary to change the places of two or three of Werner's colours, and alter the names of a few more; but, to avoid any mistake, the letter W. is placed opposite to all Werner's colours. Those colours in Werner's suites, whose places or names are changed, are also explained, by placing Werner's term opposite to the name given, which was found more appropriate to the component parts of the changed colours. Those who have paid any attention to colours, must be aware that it is very

difficult to give colours for every object
that appears in nature; the tints are so
various, and the shades so gradual, they
would extend to many thousands: it
would be impossible to give such a num-
ber, in any work on colours, without
great expence; but those who study the
colours given, will, by following Wer-
ner's plan, improve their general know-
ledge of colours; and the eye, by prac-
tice, will become so correct, that by ex-
amining the component parts of the co-
lour of any object, though differing in
shade or tint from any of the colours
given in this series, they will see that it
partakes of, or passes into, some one of

them. It is of great importance to be able to judge of the intermediate shades or tints between colours, and find out their component parts, as it enables us correctly to describe the colour of any object whatever.

Werner's plan for describing the tints, or shades between colours, is as follows : " When one colour approaches slightly to another, it is said to incline towards it ; when it stands in the middle between two colours, it is said to be intermediate ; when, on the contrary, it evidently approaches very near to one of the colours, it is said to fall, or pass, into it." In this

work the metallic colours are left out, because, were they given, they would soon tarnish ; and they are in some measure unnecessary, as every person is well acquainted with the colour of gold, silver, brass, copper, &c. Also the play and changeability of colour is left out, as it is impossible to represent them ; however, they are well known to be combinations of colours,varying as the object is changed in position, as in the pigeon's neck, peacock's tail, opal, pearl, and other objects of a similar appearance. To gain a thorough knowledge of colours, it is of the utmost consequence to be able to distinguish their component parts. Werner

has described the combinations in his suites of colours, which are very correct; these are given, and the same plan followed, in describing those colours which are added in this series. The method of distinguishing colours, their shades, or varieties, is thus described by Werner: " Suppose we have a variety of colour, which we wish to refer to its characteristic colour, and also to the variety under which it should be arranged, we first compare it with the principal colours, to discover to which of them it belongs, which, in this instance, we find to be green. The next step is to discover to which of the varieties of green in the sys-

tem it can be referred. If, on comparing
it with emerald green, it appears to the
eye to be mixed with another colour, we
must, on comparison, endeavour to dis-
cover what this colour is : if it prove to
be greyish white, we immediately refer
it to apple green ; if, in place of greyish
white, it is intermixed with lemon yel-
low, we must consider it grass green ;
but if it contains neither greyish white
nor lemon yellow, but a considerable por-
tion of black, it forms blackish green.
Thus, by mere ocular inspection, any per-
son accustomed to discriminate colours
correctly, can ascertain and analyse the
different varieties that occur in the Ani-

mal, Vegetable, and Mineral Kingdoms.
In an undertaking of this kind, the great-
est accuracy being absolutely necessary,
neither time nor pains have been spared
to render it as perfect as possible ; and it
being also of the first importance, that
the colours should neither change nor
fade, from long practice and many expe-
riments, the author has ascertained that
his method of mixing and laying on co-
lours will ensure their remaining con-
stant, unless they are long exposed to the
sun, which affects, in some degree, all
material colours ; he has therefore ar-
ranged Werner's suites of colours, with
his own additions, into a book, and in

that form presents it to men of science, trusting, that by removing the present ambiguity in the names of colours, this Nomenclature will be found a most useful acquisition to the arts and sciences.

SINCE the former edition of this Work was published, Professor Jameson, in his " Treatise on the External Characters of Minerals," makes the following observations.

" Many attempts have been made to delineate the different colours that occur in the Mineral Kingdom, with the view of enabling those who do not possess a mineralogical collection, or who may not be familiar

with colours, to know the different varieties mention-
ed in the descriptions of mineralogists. Wiedemann,
Estner, Ludwig, and several others, have published
tables of this kind ; but all of them were deficient,
not only in accuracy, but also in durability. Having
the good fortune to possess a Colour-Suite of Mine-
rals, made under the eye of Werner, by my late friend
H. Meuder of Freyberg, and being desirous of making
this collection as generally useful as possible, I men-
tioned my wish to Mr Syme, painter to the Werne-
rian and Horticultural Societies, who readily under-
took to make a delineation of all the varieties in the
collection. This he executed with his usual skill and
accuracy ; adding, at the same time, to the series se-
veral other colours, which he has distinguished by
appropriate names, and arranged along with those in
the Wernerian System. The whole have been pub-
lished in a series of tables, in a treatise which ought
to be in the hands of every mineralogist, and indeed
in the possession of naturalists of every description.

 " The older and some of the modern mineralogists,
in their descriptions of the species of minerals, use
only single varieties of colour. It was Werner who
first made the remark, that single varieties are not

characteristic, and that it is only by using the whole range or suite of the mineral, that we are enabled to employ this character with advantage. Thus, it is not sufficient to say that epidote is green, that beryl is green, or that topaz is yellow; we must mention every variety of colour which these minerals possess, because each species of mineral is expressed by a particular suite or group of colours.

" Although colours are frequently applied by botanists for distinguishing species of plants, particularly in the class cryptogamia, still they in general hesitate in employing them in the discrimination of plants in the higher divisions of the system. It is alleged that the colours of plants change very readily, particularly when cultivated in our gardens, and that, therefore, so variable a character should not be attended to. It is not denied, that the colours of plants frequently undergo very considerable changes when cultivated in our gardens; but these domesticated plants are no longer the natural unaltered species, and therefore are not objects of the attention of the systematic botanist. It is also known, that plants, even in their natural situations, owing to disease, experience great changes in their colours; but these

diseased individuals would surely never be taken by the botanist for characteristic examples of the species. Indeed it is highly probable, that every species of plant, in its natural region, has a determined colour, or suite of colours. Hence colours may be used as a most interesting character, particularly in those systems of botany which are termed Natural.

" This character may also be advantageously used in giving correct ideas of the changes of colour which plants experience by cultivation, or when removed from their natural soil and climate. Interesting coloured maps might be constructed, to shew the general changes in the colour of the vegetable world from the equator towards the poles ; and the difference of colours in vegetables in the two hemispheres, and in the Old and New World.

" In the Animal Kingdom, the number of colours is very great. They often form the most striking feature in the external appearance of the species ; and hence have been considered by systematics as affording discriminating characters of much value. The agriculturist, engaged in the breeding of animals, often witnesses striking changes in their colours, and these varieties of colour, either alone, or

conjoined with other characters, characterize his different breeds. But here, as in botany, a regular systematic Nomenclature of Colour is much wanted.

" The anatomist will find it much to his advantage, to use in his descriptions some regular and fixed standard of colours ; and in Morbid Anatomy, in particular, the importance of such an aid will be immediately perceived : Thus, the various changes in the animal system, from the slightest degree of inflammation to complete gangrene, are strikingly marked by the different colours the parts assume. Accurate enumerations of these colours as they occur in single varieties, or in groups, conjoined with descriptions of the changes in form, transparency, lustre, consistency, hardness, structure, and weight, observable in the diseased parts, will convey an accurate conception of the diseased parts to those who have not an opportunity of seeing it. But to effect this, the anatomist and surgeon must agree on some fixed nomenclature, not only of colour, but also of form, transparency, lustre, consistency, hardness, and structure ; and a better model cannot be pointed out than that contrived by Werner, for the description and discrimination of minerals.

" Lastly, the chemist will have daily opportunities of experiencing its utility ; and the meteorologist, and the hydrographer, by the use of an accurate and standard table of colours, will be enabled, in a much more satisfactory manner than heretofore, to describe the skies and meteors of different countries, and the numerous varieties of colour that occur in the waters of the ocean, of lakes and rivers."

COMPONENT PARTS

OF

THE COLOURS

GIVEN IN

THIS SERIES.

WHITES.

No. 1. Snow White, is the characteristic colour
of the whites; it is the purest white
colour; being free of all intermixture,
it resembles new-fallen snow. **W.**

2. Reddish White, is composed of snow
white, with a very minute portion of
crimson red and ash grey. **W.**

3. Purplish White, is snow white, with the
slightest tinge of crimson red and Ber-
lin blue, and a very minute portion of
ash grey.

No. 4. Yellowish White, is composed of snow white, with a very little lemon yellow and ash grey. W.

5. Orange-coloured White, is snow white, with a very small portion of tile red and king's yellow, and a minute portion of ash grey.

6. Greenish White, is snow white, mixed with a very little emerald green and ash grey. W.

7. Skimmed-milk White, is snow white, mixed with a little Berlin blue and ash grey. W.

8. Greyish White, is snow white, mixed with a little ash grey. W.

WHITES.

N.º	Names.	Colours.	Animal.	Vegetable.	Mineral.
1	Snow White.		Breast of the black headed Gull.	Snow-Drop.	Carara Marble and Calc Sinter.
2	Reddish White.		Egg of Grey Linnet.	Back of the Christmas Rose.	Porcelain Earth.
3	Purplish White.		Junction of the Neck and Back of the Kittiwake Gull.	White Geranium or Storks Bill.	Arragonite.
4	Yellowish White.		Egret.	Hawthorn Blossom.	Chalk and Tripoli.
5	Orange coloured White.		Breast of White or Screech Owl.	Large Wild Convolvulus.	French Porcelain Clay.
6	Greenish White.		Vent Coverts of Golden crested Wren.	Polyanthus Narcissus.	Calc Sinter.
7	Skimmed milk White.		White of the Human Eyeballs.	Back of the Petals of Blue Hepatica.	Common Opal.
8	Greyish White.		Inside Quill-feathers of the Kittiwake.	White Hamburgh Grapes.	Granular Limestone.

GREYS.

No. 9. Ash Grey, is the characteristic colour
of Werner's greys; he gives no de-
scription of its component parts; it is
composed of snow white, with por-
tions of smoke and French grey, and
a very little yellowish grey and car-
mine red. W.

10. Smoke Grey, is ash grey mixed with a
little brown. W.

11. French Grey, nearly the steel grey of
Werner, without the lustre, is greyish
white, with a slight tinge of black and
carmine red.

12. Pearl Grey, is ash grey mixed with a
little crimson red and blue, or bluish
grey with a little red. W.

No. 13. Yellowish Grey, is ash grey mixed with lemon yellow and a minute portion of brown. W.

14. Bluish Grey, is ash grey mixed with a little blue. W.

15. Greenish Grey, is ash grey mixed with a little emerald green, a small portion of black, and a little lemon yellow. W.

16. Blackish Grey, blackish lead grey of Werner without the lustre, is ash grey, with a little blue and a portion of black.

GREYS.

Nº	Names.	Colours.	ANIMAL.	VEGETABLE.	MINERAL.
9	Ash Grey.		Breast of long tailed Hen Titmouse.	Fresh Wood ashes	Flint.
10	Smoke Grey.		Breast of the Robin round the Red.		Flint.
11	French Grey.		Breast of Pied Wag tail.		
12	Pearl Grey.		Backs of black-headed and Kittiwake Gulls.	Back of Petals of Purple Hepatica.	Porcelain Jasper.
13	Yellowish Grey.		Vent coverts of White Rump.	Stems of the Barberry.	Common Calcedony.
14	Bluish Grey.		Back, and tail Coverts Wood Pigeon.		Limestone
15	Greenish Grey.		Quill feathers of the Robin.	Bark of Ash Tree.	Clay Slate. Wacke.
16	Blackish Grey.		Back of Nut-hatch.	Old Stems of Hawthorn.	Flint.

BLACKS.

No. 17. Greyish Black, is composed of velvet black, with a portion of ash grey. W

18. Bluish Black, is velvet black, mixed with a little blue and blackish grey. W.

19. Greenish Black, is velvet black, mixed with a little brown, yellow, and green. W.

20. Pitch, or Brownish Black, is velvet black, mixed with a little brown and yellow. W.

21. Reddish Black, is velvet black, mixed with a very little carmine red, and a small portion of chesnut brown.

22. Ink Black, is velvet black, with a little indigo blue in it.

No. 23. Velvet Black, is the characteristic colour
of the blacks; it is the colour of black
velvet. W.

BLACKS

No	Names	Colours	ANIMAL	VEGETABLE	MINERAL
17	Greyish Black		Water Ousel. Breast and upper Part of Back of Water Hen.		Basalt.
18	Bluish Black		Largest Black Slug	Crowberry.	Black Cobalt Ochre.
19	Greenish Black		Breast of Lapwing		Hornblénde
20	Pitch or Brownish Black		Guillemot. Wing Coverts of Black Cock.		Yenëie Mica
21	Reddish Black		Spots on Large Wings of Tyger Moth. Breast of Pochard Duck.	Berry of Fuchsia Coccinea	Oliven Ore
22	Ink Black			Berry of Deadly Night Shade	Oliven Ore
23	Velvet Black		Mole. Tail Feathers of Black Cock.	Black of Red and Black West-Indian Peas.	Obsidian

BLUES.

No. 24. Scotch Blue, is Berlin blue, mixed with
a considerable portion of velvet black,
a very little grey, and a slight tinge
of carmine red. W.

25. Prussian Blue, is Berlin blue, with a
considerable portion of velvet black,
and a small quantity of indigo blue.

26. Indigo Blue, is composed of Berlin blue,
a little black, and a small portion of
apple green.

27. China Blue, is azure blue, with a little
Prussian blue in it.

28. Azure Blue, is Berlin blue, mixed with
a little carmine red : it is a burning
colour. W.

No. 29. Ultramarine Blue, is a mixture of equal
parts of Berlin and azure blue.

30. Flax-Flower Blue, is Berlin blue, with
a slight tinge of ultramarine blue.

31. Berlin Blue, is the pure, or character-
istic colour of Werner. W.

32. Verditter Blue, is Berlin blue, with a
small portion of verdigris green.

33. Greenish Blue, the sky blue of Werner,
is composed of Berlin blue, white,
and a little emerald green. W.

34. Greyish Blue, the smalt blue of Werner,
is composed of Berlin blue, with white,
a small quantity of grey, and a hard-
ly perceptible portion of red. W.

BLUES

No	Names	Colours	ANIMAL	VEGETABLE	MINERAL
24	Scotch Blue		Throat of Blue Titmouse.	Stamina of Single Purple Anemone.	Blue Copper Ore.
25	Prussian Blue		Beauty Spot on Wing of Mallard Drake.	Stamina of Bluish Purple Anemone.	Blue Copper Ore
26	Indigo Blue				Blue Copper Ore.
27	China Blue		Rhynchites Nitens	Back Parts of Gentian Flower.	Blue Copper Ore from Chessy.
28	Azure Blue.		Breast of Emerald crested Manakin	Grape Hyacinth. Gentian.	Blue Copper Ore.
29	Ultra marine Blue.		Upper Side of the Wings of small blue Heath Butterfly.	Borrage.	Azure Stone or Lapis Lazuli.
30	Flax-flower Blue.		Light Parts of the Margin of the Wings of Devil's Butterfly.	Flax flower.	Blue Copper Ore
31	Berlin Blue.		Wing Feathers of Jay.	Hepatica.	Blue Sapphire.
32	Verditter Blue				Lenticular Ore.
33	Greenish Blue			Great Fennel Flower.	Turquois. Flour Spar.
34	Greyish Blue.		Back of blue Titmouse	Small Fennel Flower.	Iron Earth.

PURPLES.

No. 35. Bluish Lilac Purple, is bluish purple
and white.

36. Bluish Purple, is composed of about
equal parts of Berlin blue and car-
mine red.

37. Violet Purple, violet blue of Werner,
is Berlin blue mixed with red, and a
little brown. W.

38. Pansy Purple, is indigo blue, with car-
mine red, and a slight tinge of raven
black.

39. Campanula Purple, is ultramarine blue
and carmine red, about equal parts
of each : it is the characteristic co-
lour.

No. 40. Imperial Purple, is azure and indigo
blue, with carmine red, about equal
parts of each.

41. Auricula Purple, is plum purple, with
indigo blue and much carmine red.

42. Plum Purple, the plum blue of Wer-
ner, is composed of Berlin blue, with
much carmine red, a very little brown,
and an almost imperceptible portion
of black. W.

43. Red Lilac Purple, is campanula pur-
ple,with a considerable portion of snow
white, and a very little carmine red.

44. Lavender Purple, the lavender blue of
Werner, is composed of blue, red,
and a little brown and grey. W.

45. Pale Bluish Purple, is lavender purple
mixed with a little red and black.

PURPLES.

Nº	Names	Colours	ANIMAL	VEGITABLE	MINERAL
35	Bluish Lilac Purple.		Male of the Lebellula Depressa.	Blue Lilac.	Lepidolite.
36	Bluish Purple.		Papilio Argeolus. Azure Blue Butterfly.	Parts of White and Purple Crocus.	
37	Violet Purple.			Purple Aster	Amethyst.
38	Pansy Purple.		Chrysomela Goettingensis.	Sweet-scented Violet.	Derbyshire Spar.
39	Campa- -nula Purple.			CanterburyBell. Campanula Persicifolia.	Fluor Spar.
40	Imperial Purple.			Deep Parts of Flower of Saffron Crocus	Fluor Spar.
41	Auricula Purple.		Egg of largest Blue- bottle. or Flesh Fly.	Largest Purple Auricula.	Fluor Spar.
42	Plum Purple.			Plum.	Fluor Spar.
43	Red Lilac Purple.		Light Spots of the upper Wings of Peacock Butterfly.	Red Lilac. Pale Purple Primrose.	Lepidolite.
44	Lavender Purple.		Light Parts of Spots on the under Wings of Peacock Butterfly.	Dried Lavender Flowers.	Porcelain Jasper.
45	Pale Bluish Purple.				Porcelain Jasper.

GREENS.

No. 46. Celindine Green, is composed of ver-
digris green and ash grey. **W.**

47. Mountain Green, is composed of eme-
rald green, with much blue and a lit-
tle yellowish grey. **W.**

48. Leek Green, is composed of emerald
green, with a little brown and bluish
grey. **W.**

49. Blackish Green, is grass green mixed
with a considerable portion of black.
W.

50. Verdigris Green, is composed of eme-
rald green, much Berlin blue, and a
little white. **W.**

No. 51. Bluish Green, is composed of Berlin
blue, and a little lemon yellow and
greyish white.

52. Apple Green, is emerald green mixed
with a little greyish white. W.

53. Emerald Green, is the characteristic
colour of Werner; he gives no de-
scription of the component parts of
any of the characteristic colours; it
is composed of about equal parts of
Berlin blue and gamboge yellow.

GREENS.

Nº	Names	Colours	ANIMAL	VEGITABLE	MINERAL
46	Celandine Green.		Phalæna. Margaritaria.	Back of Tussilago Leaves.	Beryl.
47	Moun- -tain Green.		Phalæna Viridaria.	Thick leaved Cudweed, Silver-leaved Almond.	Actynolite Beryl.
48	Leek Green.			Sea Kale. Leaves of Leeks in Winter.	Actynolite Prase.
49	Blackish Green.		Elytra of Meloe Violaceus.	Dark Streaks on Leaves of Cayenne Pepper.	Serpentine.
50	Verdigris Green.		Tail of small Long- -tailed Green Parrot.		Copper Green.
51	Bluish Green.		Egg of Thrush.	Under Disk of Wild Rose Leaves.	Beryl.
52	Apple Green.		Under Side of Wings of Green Broom Moth.		Crysoprase.
53	Emerald Green.		Beauty Spot on Wing of Teal Drake.		Emerald,

No. 54. Grass Green, is emerald green mixed with a little lemon yellow. W.

55. Duck Green, W. a new colour of Werner's, added since the publication of his nomenclature; it is composed of emerald green, with a little indigo blue, much gamboge yellow, and a very little carmine red.

56. Sap Green, is emerald green, with much saffron yellow, and a little chesnut brown.

57. Pistachio Green, is emerald green mixed with a little lemon yellow, and a small quantity of brown. W.

58. Asparagus Green, is pistachio green, mixed with much greyish white. W.

59. Olive Green, is grass green mixed with much brown. W.

No. 60. Oil Green, is emerald green mixed with
lemon yellow, chesnut brown, and
yellowish grey. W.

61. Siskin Green, is emerald green mixed
with much lemon yellow, and a little
yellowish white. W.

GREENS.

No.	Names	Colours	ANIMAL	VEGETABLE	MINERAL
54	Grass Green		Scarabæus Nobilis.	General Appearance of Grass Fields. Sweet Sugar Pear	Uran Mica.
55	Duck Green		Neck of Mallard	Upper Disk of Yew Leaves.	Ceylanite
56	Sap Green.		Under Side of lower Wings of Orange tip Butterfly	Upper Disk of Leaves of woody Night Shade.	
57	Pistachio Green.		Neck of Eider Drake	Ripe Pound Pear. Hypnum like Saxifrage.	Crysolite.
58	Asparagus Green.		Brimstone Butterfly.	Variegated Horse-Shoe Geranium.	Beryl.
59	Olive Green.			Foliage of Lignum vitæ.	Epidote. Olvene Ore.
60	Oil Green.		Animal and Shell of common Water Snail.	Nonpareil Apple from the Wall.	Beryl
61	Siskin Green.		Siskin.	Ripe Coalmar Pear. Irish Pitcher Apple.	Uran Mica.

YELLOWS.

No. 62. Sulphur Yellow, is lemon yellow mixed
with emerald green and white. W.

63. Primrose Yellow, is gamboge yellow
mixed with a little sulphur yellow,
and much snow white.

64. Wax Yellow, is composed of lemon
yellow, reddish brown, and a little
ash grey. W.

65. Lemon Yellow, the characteristic co-
lour of the yellow series of Werner,
the colour of ripe lemons; W. it is
found to be a mixture of gamboge
yellow and a little ash grey : being a
mixed colour, it cannot be adopted
as the characteristic colour; the cha-
racteristic colours of the blues, reds,

and yellows ought to be pure and free from all intermixture with any other colour; gamboge, as the purest yellow colour, is adopted instead of lemon yellow, as the characteristic colour of the yellows.

66. Gamboge Yellow, is the characteristic colour.

67. King's Yellow, is gamboge yellow, with a small portion of saffron yellow.

68. Saffron Yellow, is gamboge yellow, with gallstone yellow, about equal parts of each.

YELLOWS.

No.	Names	Colours	ANIMAL	VEGETABLE	MINERAL
62	Sulphur Yellow.		Yellow Parts of large Dragon Fly.	Various Coloured Snap dragon.	Sulphur
63	Primrose Yellow.		Pale Canary Bird.	Wild Primrose	Pale coloured Sulphur.
64	Wax Yellow.		Larva of large Water Beetle.	Greenish Parts of Nonpareil Apple.	Semi Opal.
65	Lemon Yellow.		Large Wasp or Hornet.	Shrubby Goldylocks.	Yellow Orpiment.
66	Gamboge Yellow.		Wings of Goldfinch. Canary Bird.	Yellow Jasmine	High coloured Sulphur
67	Kings Yellow.		Head of Golden Pheasant.	Yellow Tulip. Cinque foil.	
68	Saffron Yellow		Tail Coverts of Golden Pheasant.	Anthers of Saffron Crocus.	

No. 69. Gallstone Yellow, is gamboge yellow, with a small quantity of Dutch orange, and a minute proportion of honey yellow.

70. Honey Yellow, is sulphur yellow mixed with chesnut brown. W.

71. Straw Yellow, is sulphur yellow mixed with much greyish white and a little ochre yellow. W.

72. Wine Yellow, is sulphur yellow mixed with reddish brown and grey, with much snow white. W.

73. Sienna Yellow, is primrose yellow, with a little ochre yellow.

74. Ochre Yellow, is sienna yellow, with a little light chesnut brown. W.

No. 75. Cream Yellow, is ochre yellow mixed with a little white, and a very small quantity of Dutch orange. W.

YELLOWS.

N.º	Names	Colours	ANIMAL.	VEGITABLE.	MINERAL.
69	Gallstone Yellow.		Gallstones.	Marigold Apple.	
70	Honey Yellow.		Lower Parts of Neck of Bird of Paradise.		Fluor Spar.
71	Straw Yellow.		Polar Bear.	Oat Straw.	Schorlite. Calamine.
72	Wine Yellow.		Body of Silk Moth.	White Currants.	Saxon Topaz.
73	Sienna Yellow.		Vent Parts of Tail of Bird of Paradise.	Stamina of Honey-suckle.	Pale Brazilian Topax.
74	Ochre Yellow.		Vent Coverts of Red Start.		Porcelain Jasper.
75	Cream Yellow.		Breast of Teal Drake		Porcelain Jasper.

ORANGE.

No. 76. Dutch Orange, the orange yellow of
Werner, is gamboge yellow, with car-
mine red. W.

77. Buff Orange, is sienna yellow, with a
little Dutch Orange.

78. Orpiment Orange, the characteristic co-
lour, is about equal parts of gamboge
yellow and arterial blood red.

79. Brownish Orange, is orpiment orange,
with a little hyacinth red, and a small
quantity of light chesnut brown.

80. Reddish Orange, is buff orange mixed
with a considerable portion of tile
red.

81. Deep Reddish Orange, is Dutch orange
mixed with much scarlet red.

ORANGE.

Nº	Names	Colours.	ANIMAL.	VEGITABLE.	MINERAL.
76	Dutch Orange.		Crest of Golden crested Wren.	Common Marigold, Seedpod of Spindle-tree.	Streak of Red Orpiment.
77	Buff Orange.		Streak from the Eye of the King Fisher.	Stamina of the large White Cistus.	Natrolite.
78	Orpiment Orange.		The Neck Ruff of the Golden Pheasant, Belly of the Warty Newt.	Indian Cress.	
79	Brownish Orange.		Eyes of the largest Flesh Fly.	Style of the Orange Lily.	Dark Brazilian Topax.
80	Reddish Orange.		Lower Wings of Tyger Moth.	Hemimeris, Buff Hibiscus.	
81	Deep Reddish Orange.		Gold Fish lustre abstracted.	Scarlet Leadington Apple.	

REDS.

No. 82. Tile Red, is hyacinth red mixed with much greyish white, and a small portion of scarlet red. W.

83. Hyacinth Red, is scarlet red, with lemon yellow and a minute proportion of brown.

84. Scarlet Red, is arterial blood red, with a little gamboge yellow.

85. Vermilion Red, is scarlet red, with a minute portion of brownish red.

86. Aurora Red, is tile red, with a little arterial blood red, and a slight tinge of carmine red. W.

87. Arterial Blood Red, is the characteristic colour of the red series.

No. 88. Flesh Red, is rose red mixed with tile
red and a little white. W.

89. Rose Red, is carmine red, with a great
quantity of snow white, and a very
small portion of cochineal red. W.

90. Peach Blossom Red, is lake red mixed
with much white. W.

RED.

Nº	Names.	Colours.	ANIMAL.	VEGETABLE.	MINERAL.
82	Tile Red.		Breast of the Cock Bullfinch.	Shrubby Pimpernel.	Porcelain Jasper.
83	Hyacinth Red.		Red Spots of the Lygœus Apterus Fly.	Red on the golden Rennette Apple.	Hyacinth.
84	Scarlet Red.		Scarlet Ibis or Curlew, Mark on Head of Red Grouse.	Large red Oriental Poppy, Red Parts of red and black Indian Peas.	Light red Cinnaber.
85	Vermillion Red.		Red Coral.	Love Apple.	Cinnaber.
86	Aurora Red.		Vent converts of Pied Wood-Pecker.	Red on the Naked Apple.	Red Orpiment.
87	Arterial Blood Red.		Head of the Cock Gold-finch.	Corn Poppy, Cherry.	
88	Flesh Red.		Human Skin.	Larkspur.	Heavy Spar, Limestone.
89	Rose Red.			Common Garden Rose.	Figure Stone.
90	Peach Blossom Red.			Peach Blossom.	Red Cobalt Ore.

No. 91. Carmine Red, the characteristic colour
of Werner, is lake red, with a little
arterial blood red. W.

92. Lake Red, the crimson red of Werner,
is arterial blood red, with a portion
of Berlin blue. W.

93. Crimson Red, is carmine red, with a
little indigo blue. W.

94. Purplish Red, the columbine red of
Werner, is carmine red, with a little
Berlin blue, and a small portion of
indigo blue. W.

95. Cochineal Red, is lake red mixed with
bluish grey. W.

96. Veinous Blood Red, is carmine red
mixed with brownish black. W.

97. Brownish Purple Red, the cherry red
of Werner, is lake red mixed with

No. 97. Brownish Purple Red, the cherry red of Werner, is lake red mixed with brownish black, and a small portion of grey. W.

98. Chocolate Red, is veinous blood red mixed with a little brownish red.

99. Brownish Red, is chocolate red mixed with hyacinth red, and a little chesnut brown. W.

RED.

Nº	Names.	Colours.	ANIMAL.	VEGETABLE.	MINERAL.
91	Carmine Red.			Raspberry, Cocks Comb, Carnation Pink.	Oriental Ruby.
92	Lake Red.			Red Tulip, Rose Officinalus.	Spinel.
93	Crimson Red.				Precious Garnet.
94	Purplish Red.		Outside of Quills of Terico.	Dark Crimson Officinal Garden Rose.	Precious Garnet.
95	Cochineal Red.			Under Disk of decayed Leaves of None-so-pretty.	Dark Cinnaber
96	Veinous Blood Red.		Veinous Blood.	Musk Flower, or dark Purple Scabious.	Pyrope.
97	Brownish Purple Red.			Flower of deadly Nightshade.	Red Antimony Ore.
98	Chocolate Red.		Breast of Bird of Paradise.	Brown Disk of common Marigold.	
99	Brownish Red.		Mark on Throat of Red-throated Diver.		Iron Flint.

BROWNS.

No. 100. Deep Orange-coloured Brown, is chesnut brown, with a little reddish brown, and a small quantity of orange brown.

101. Deep Reddish Brown, is chesnut brown, with a little chocolate red.

102. Umber Brown, is chesnut brown, with a little blackish brown.

103. Chesnut Brown, the characteristic colour of the browns of Werner's series, W. is deep reddish brown and yellowish brown.

104. Yellowish Brown, is chesnut brown mixed with a considerable portion of lemon yellow. W.

No. 105. Wood Brown, is yellowish brown mixed
with ash grey.

106. Liver Brown, is chesnut brown mixed
with a little black and olive green.

107. Hair Brown, is clove brown mixed
with ash grey. W.

108. Broccoli Brown, is clove brown mixed
with ash grey, and a small tinge of
red. W.

109. Olive Brown, is ash grey mixed with
a little blue, red, and chesnut brown.
W.

110. Blackish Brown, is composed of ches-
nut brown and black. W.

BROWNS.

No	Names	Colours	ANIMAL	VEGETABLE	MINERAL
100	Deep Orange-coloured Brown		Head of Pochard. Wing coverts of Sheldrake.	Female Spike of Catstail Reed.	
101	Deep Reddish Brown		Breast of Pochard, and Neck of Teal Drake.	Dead Leaves of green Panic Grass.	Brown Blende.
102	Umber Brown		Moor Buzzard.	Disk of Rubeckia.	
103	Chesnut Brown		Neck and Breast of Red Grouse.	Chesnuts.	Egyptian Jasper.
104	Yellowish Brown		Light Brown Spots on Guinea-Pig, Breast of Hoopoe.		Iron Flint and common Jasper.
105	Wood Brown		Common Weasel. Light parts of Feathers on the Back of the Snipe.	Hazel Nuts.	Mountain Wood.
106	Liver Brown		Middle Parts of Feathers of Hen Pheasant, and Wing coverts of Grosbeak.		Semi Opal.
107	Hair Brown		Head of Pintail Duck		Wood Tin.
108	Broccoli Brown		Head of Black headed Gull.		Zircon.
109	Olive Brown		Head and Neck of Male Kestril.	Stems of Black Currant Bush.	Axinite, Rock Cristal.
110	Blackish Brown		Stormy Petril. Wing Coverts of black Cock. Forehead of Foumart.		Mineral Pitch.

LIST OF COLOURS

CHANGED FROM WERNER'S ARRANGEMENT.

Werner's Names	*Changed to*
Milk White.	Skimmed Milk White.
Blackish Lead Grey, but without lustre.	Blackish Grey.
Steel Grey, but without lustre.	French Grey.
Smalt Blue.	Greyish Blue.
Sky Blue.	Greenish Blue.
Violet Blue.	Violet Purple.
Plum Blue.	Plum Purple.
Lavender Blue.	Lavender Purple.
Orange Yellow.	Dutch Orange.
Crimson Red.	Lake Red.
Columbine Red.	Purplish Red.
Cherry Red.	Brownish Purple Red.

베르너의 색상 명명법

1판 1쇄 인쇄 | 2023년 11월 10일
1판 1쇄 발행 | 2023년 11월 17일

지은이 | 아브라함 고틀로프 베르너, 패트릭 사임
옮긴이 | 안희정

발행인 | 김기중
주간 | 신선영
편집 | 백수연, 민성원
마케팅 | 김신정, 김보미
경영지원 | 홍운선

펴낸곳 | 도서출판 더숲
주소 | 서울시 마포구 동교로 43-1 (04018)
전화 | 02-3141-8301
팩스 | 02-3141-8303
이메일 | info@theforestbook.co.kr
페이스북·인스타그램 | @theforestbook
출판신고 | 2009년 3월 30일 제2009-000062호

ISBN | 979-11-92444-67-3 (03600)

* 이 책은 도서출판 더숲이 저작권자와의 계약에 따라 발행한 것이므로
 본사의 서면 허락 없이는 어떠한 형태나 수단으로도 이 책의 내용을 이용하지 못합니다.
* 잘못된 책은 구입하신 곳에서 바꾸어 드립니다.
* 책값은 뒤표지에 있습니다.
* 여러분의 원고를 기다리고 있습니다. 출판하고 싶은 원고가 있는 분은
 info@theforestbook.co.kr로 기획 의도와 간단한 개요를 적어 연락처와 함께 보내주시기 바랍니다.